cute animal origami

# 可愛動物隨手摺

作者 ◎ 小林一夫
譯者 ◎ 賴純如

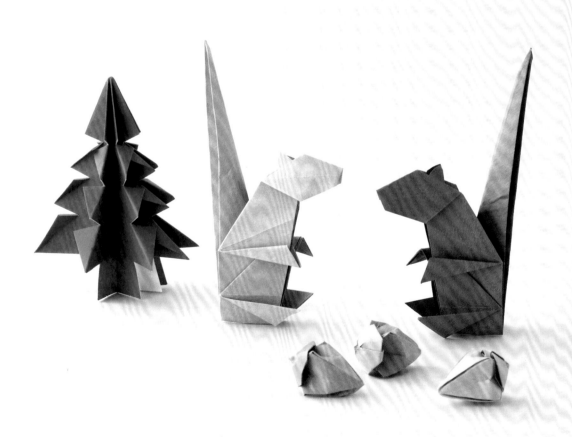

漢欣文化事業有限公司
Han Shin Cultural Enterprise Co., Ltd.

## contents

### 虎皮鸚鵡

photo_p.10    how to_p.33

### 狗狗

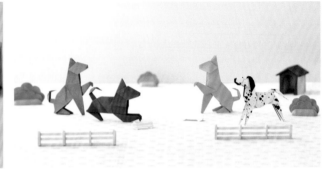

photo_p.12    how to_p.34

### 貓咪

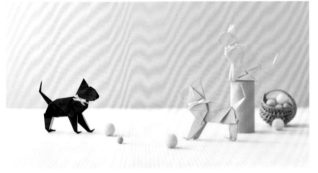

photo_p.14    how to_p.41

### 兔子

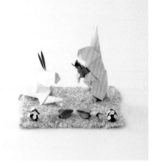

photo_p.16    how to_p.44

### 松鼠

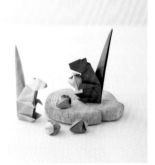

photo_p.17    how to_p.48

### 鹿&小鹿

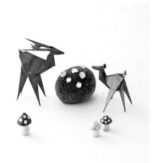

photo_p.18    how to_p.50

### 狐狸

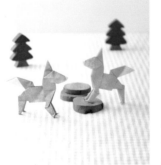

photo_p.19    how to_p.52

### 熊

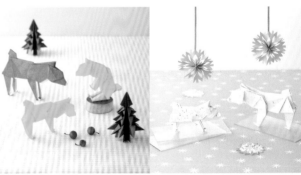

photo_p.20    how to_p.54

### 北極熊

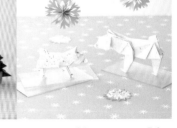

photo_p.21    how to_p.54

綿羊

馬

貓熊

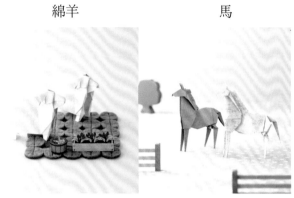

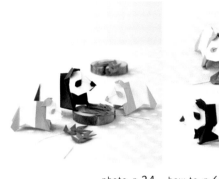

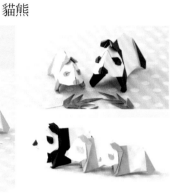

photo_p.22　　how to_p.58

photo_p.23　　how to_p.60

photo_p.24　　how to_p.64

海獅＆海豹

海豚

貓頭鷹

天鵝

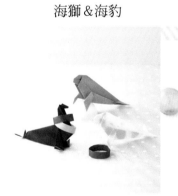

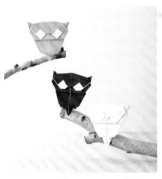

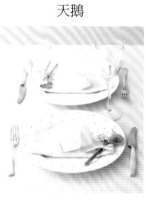

photo_p.26　　how to_p.68,70

photo_p.27　　how to_p.72

photo_p.28　　how to_p.74

photo_p.29　　how to_p.76

tool&material guide…p.4

basic lesson…p.5

point lesson…p.5〜9

基礎摺法（記號圖與摺法）…p.30〜32

cute
animal
origami

3

## tool 本書使用的工具

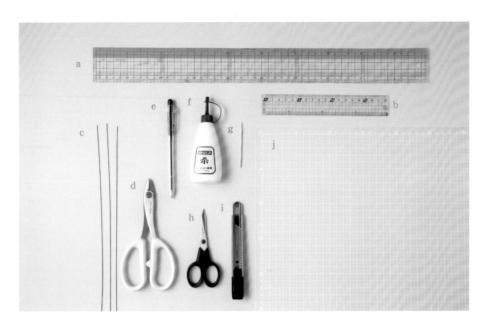

**a 長尺**
裁切大型紙張時，有長尺就會很方便。

**b 尺**
用於測量長度。

**c 鐵絲**
使用花藝鐵絲，做為莖的部分（本書是用於p.24的竹葉）。

**d 鐵絲剪**
用來調節莖的長短。

**e 原子筆**
用於畫出裁切線。

**f 黏膠**
用於黏著固定。膠水容易滲透紙張，讓紙張變得皺巴巴的，因此要使用糨糊或是手工藝用黏膠。

**g 牙籤**
用來將摺好的作品由內而外推出使其膨脹（本書是用於p.17的橡樹果）。

**h 剪刀**
用來剪出作品的耳朵或角。請使用順手的作業用剪刀。

**i 美工刀**
請使用刀刃銳利好裁的款式。本書是用於紙張的準備作業。

**j 切割墊**
以美工刀裁切紙張時用來墊在紙張下面。印有方格的種類在裁切時會比較方便。

## material 各式紙張

**和紙（雙面同色）**
正反面顏色都相同的和紙。雙面同色的紙張可以提高作品的完成度，很推薦使用。

**和紙（單面上色）**
只在正面上色，反面為白色的和紙。依作品而異，有些使用反面白色的紙張反而更能凸顯特色，在挑選時請多加留意。

**花紋紙**
例如刷毛引、砂子、圖案等各式各樣花紋的和紙。可以享受到不同於單色紙張的韻味。

**其他**
有漸層或暈染的和紙會依照作品而產生不同的趣味。另外也可以用蕾絲紙等特殊的紙張來享受摺紙的樂趣。

## 紙張的裁切法 ＊使用直尺裁切時（以15cm×15cm為例）

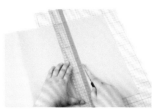

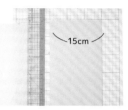

1　準備紙張、切割墊、美工刀和直尺。使用較大的紙張時請事先裁切成方便使用的大小。

2　首先要將邊端切齊。以切割墊的方格為基準，配合直尺，將邊端筆直地裁切整齊。

3　接下來，將裁切好的邊線對齊方格，在距離邊端15cm處筆直地裁切。

4　筆直地裁切成兩邊寬15cm的模樣。

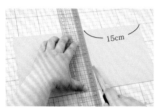

5　改變紙張的方向，同樣地將邊端切齊。

6　將裁切好的邊線對齊方格，在距離邊端15cm處筆直地裁切。

7　裁成15cm×15cm的大小了。利用方格，裁切成所需的大小吧！

● 使用紙型裁切時

● 美工刀的使用法

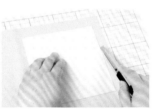

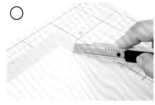

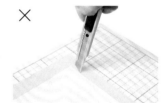

1　要準備好幾張同樣大小的紙張時，利用厚紙板等做成紙型來使用會比較方便。

2　配合紙型裁切。這時，要用單手確實地壓住紙型，避免紙型移動。改變方向時，要連同切割墊一起轉動。

美工刀請選擇刀刃銳利好裁的款式。刀刃如果立起就無法順利裁切，因此要將刀刃斜放，注意不要將手指放在刀刃附近，慎重地裁切。

---

point lesson

## 狗狗　photo_p.12　how to_p.34

### 上半身與下半身的組合法　＊為方便讀者了解，在此以不同顏色的上半身與下半身來做說明。

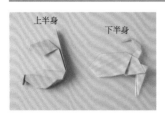

上半身　下半身

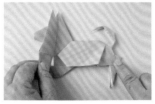

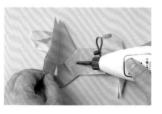

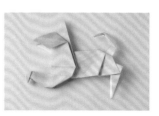

1　參照圖示各自摺好趴下姿勢的上半身與下半身。

2　將上半身的前腳部分翻開，決定好下半身要塗黏膠的位置。

3　將2決定好的位置固定不動，以黏膠固定。另一側也同樣以黏膠固定。

4　上半身與下半身組合完成了。

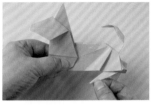 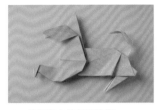 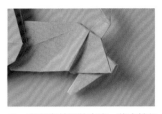 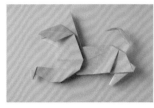

5 待黏膠完全乾燥後，將後腳往上提。另一側的後腳也同樣往上提。

6 後腳往上提好的模樣。

7 調整與前腳的高度，將末端往內摺。

8 完成趴下姿勢了。

●別種姿勢的組合法

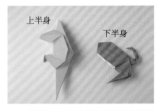  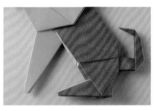 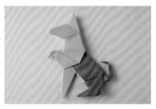

上半身　下半身

1 參照圖示各自摺好握手姿勢的上半身與下半身。

2 將上半身的前腳部分翻開，決定好下半身要塗黏膠的位置。依姿勢而異，塗黏膠的位置也會不一樣，要注意（a）。黏膠塗完的模樣（b）。

3 待黏膠乾燥後，將前腳與後腳的末端往內摺。

4 完成握手姿勢了。

## 兔子 photo_p.16　how to_p.44

在耳中塞入色紙的方法

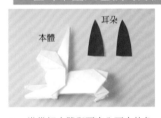 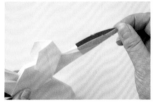 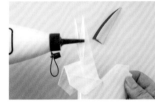 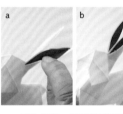

耳朵

本體

1 準備好本體與要塞入耳中的色紙 2 張。

2 將色紙塞入兔子本體的耳中，確認大小。如果太大時，就剪掉一些來進行調整。

3 大小調整好後，先將色紙取出，在本體耳中塗上黏膠。

4 插入色紙，用手指輕輕按壓貼上（a）。左右耳朵都黏上色紙的模樣（b）。

## 紅蘿蔔 photo_p.16　how to_p.47

紅蘿蔔的組合法

＊為方便讀者了解，在此以比實物大的紙張來做說明。

●根部的整理法　　　　　　　　　　　　　　　　　　　　　　　●葉子的整理法

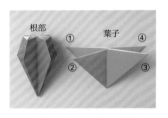 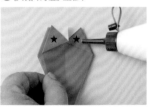 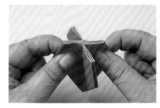 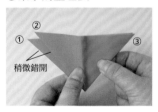

根部　①　葉子　④
②　③

1 根部與葉子各自摺好的模樣。

2 如圖所示，在根部的內側相鄰處（★）塗上黏膠。

3 以 2 的方式用黏膠固定好 4 個地方的模樣。

4 如圖所示，將原本的三角形葉子末端的②與①稍微錯開，中間隔開一些空間。

稍微錯開

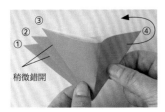

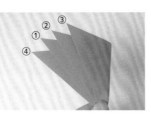

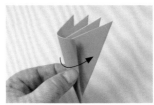

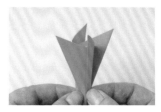

稍微錯開

5 接著將③的葉子末端稍微錯開一點重疊在②的葉子上。④不要重疊在③上，而是要參照箭頭，往後摺向①的方向。

6 如圖所示，依照順序將葉子摺好的模樣。

## 松鼠 photo_p.17　how to_p.48

### 耳朵的裁剪法

7 將 6 的葉子翻面，依照箭頭從葉子的中心處捲起。

8 捲完後的模樣。用黏膠在葉子根部黏著固定。

● 黏合根部和葉子

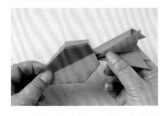

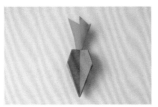

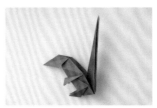

9 將葉子根部插入 3 的紅蘿蔔根部中心，以黏膠固定。

10 完成了。

1 摺到裁剪耳朵之前的步驟。

2 不影響摺線地將頭部內側打開。

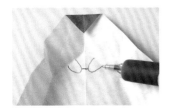

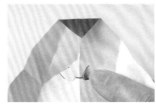

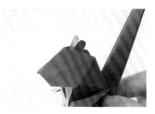

3 用原子筆畫上要裁剪出耳朵的位置。

4 將色紙的反面朝外，在 3 畫好的線條內側以剪刀剪開。

5 剪好後，將左右耳朵由內往外推到表面。

6 依照摺線摺回原本的模樣就完成了。

## 橡樹果 photo_p.17　how to_p.78

### 橡樹果的組合法　＊為方便讀者了解，在此以比實物大的紙張來做說明。

● 果實的整理法　　　　　　　　　　　　　　　　　　　　● 殼斗的整理法

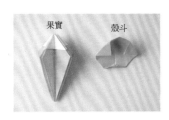

果實　　　殼斗

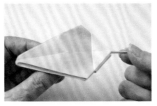

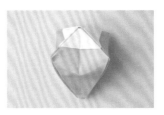

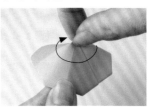

1 果實與殼斗各自摺好的模樣。

2 從中心上部插入牙籤頭（圓鈍的那側），如照片般由內往外推。

3 將 4 個地方都往外推，使其鼓起的模樣。

4 如照片般略微抓住殼斗上部，往箭頭方向扭轉。注意不要弄破紙張了。

鹿 photo_p.18　how to_p.50

角的裁剪法　＊為方便讀者了解，在此以比實物大的紙張來做說明。

5　殼斗上部扭轉完成。

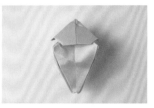

6　將果實與殼斗黏合。只要先將殼斗往內摺的部分插入果實上端的其中一處，之後再用黏膠黏合，就不會脫落了。

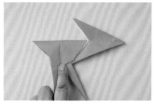

1　摺到裁剪角之前的步驟。

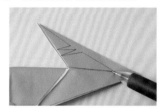

2　參照圖示（p.51）用原子筆畫出角的形狀。

● 角的整理法

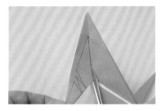

3　確實地按壓固定，依照線條以剪刀裁剪，避免前後的角在裁剪時錯開。

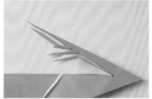

4　角的形狀裁剪完成。立起鹿的頭部後，進行向外翻摺。

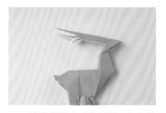

5　鹿的頭部完成的模樣。角會沿著頭部而朝下。

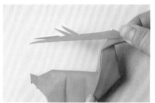

6　將 5 朝下的角直接翻到上面。

雪的結晶　photo_p.21　how to_p.77

雪的結晶的做法

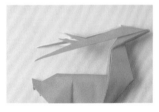

7　完成了。

1　將依照指定大小裁切而成的長方形紙張做蛇腹摺。

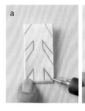

2　將 1 做好蛇腹摺的紙對摺。參照摺法圖（p.77），用原子筆畫上裁切線（a）。以剪刀依照裁切線剪下（b）。

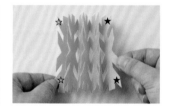

3　剪好的模樣。展開確認有無漏剪的地方。

馬 photo_p.23　how to_p.60

鬃毛的裁剪法

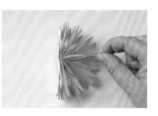

4　參照 3，在 ★ 與 ★ 的背面塗上黏膠。

5　將 ★ 與 ★ 黏合。

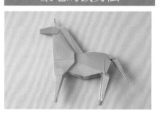

6　☆也同 4 和 5 以黏膠黏合就完成了。

1　摺到裁剪鬃毛之前的步驟。

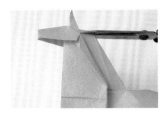

2 在鬃毛的最上方水平地剪開。

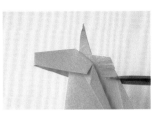

3 在距離根部1～2mm的地方水平地細細剪開。一直剪到鬃毛的末端為止。

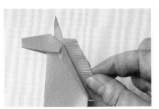

4 鬃毛剪好後，用手指稍微撥開，做出躍動感。

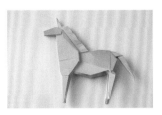

5 完成了。

# 竹葉 photo_p.24 how to_p.49

## 竹葉的組合法 ＊為方便讀者了解，在此以比實物大的紙張來做說明。

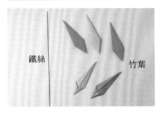

鐵絲　竹葉

1 準備好鐵絲及5張摺好的竹葉。

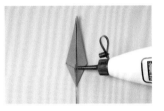

2 在竹葉背面塗上黏膠，放上鐵絲，黏貼固定。

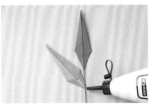

3 在第2張竹葉的根部塗上黏膠，在適當的位置與鐵絲黏貼固定。

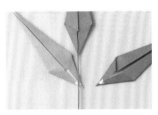

4 第3張竹葉也和第2張竹葉一樣，在根部塗上黏膠。

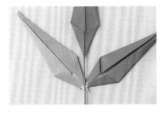

5 將第3張竹葉重疊在第2張竹葉的後側。呈現鐵絲疊在最上面的狀態。

背面　正面

6 第4張、第5張竹葉也一樣用黏膠黏貼在鐵絲上。在此狀態下使其乾燥。

# 泳圈 photo_p.27 how to_p.73

## 零件的組合法 ＊為方便讀者了解，在此以比實物大的紙張來做說明。

① ② ③
④ ⑤ ⑥

1 摺出2色×各3張，總共6張零件。

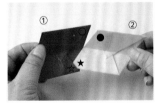

① ②
☆ ★ ● ○

2 將②的★插入①的☆隙縫間。同樣地，將②的●插入①上側的○裡，做成立體狀。

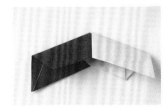

3 做成立體狀的模樣。先確認在2中組合好的位置後，以黏膠固定。

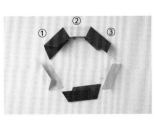

① ② ③

4 參照2和3，組合③的零件。

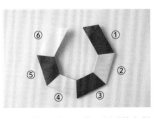

⑥ ①
⑤ ②
④ ③

5 重複2和3，將6張零件全部組合在一起的模樣。

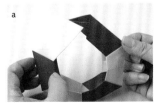

a

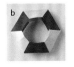

b

6 將①和⑥拿起來組合，整理形狀（a）。黏貼完成的模樣（b）。

# 虎皮鸚鵡

how to_p.33

五顏六色的羽色非常美麗的虎皮鸚鵡們。
停在樹枝上，好像正在聊天呢！

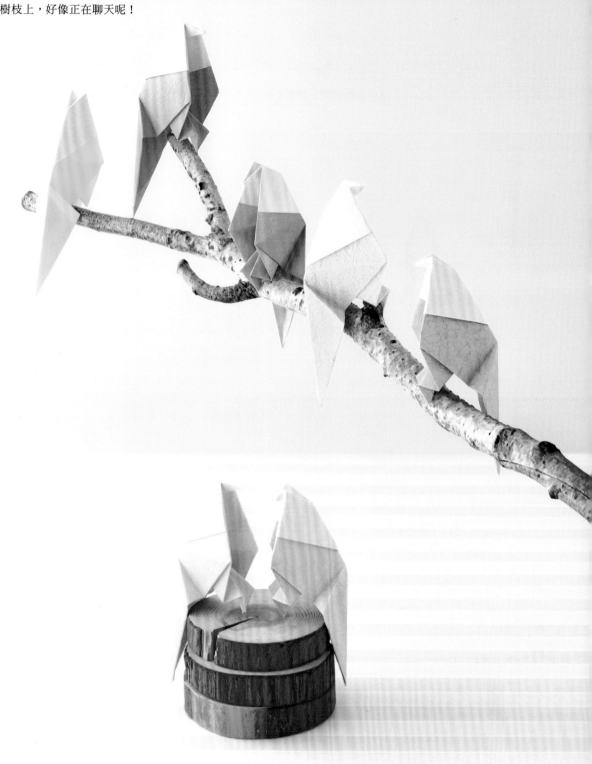

融入日常擺設中，
營造出讓人放鬆舒適的空間。
摺法非常簡單，
請用各種紙張來摺摺看吧！

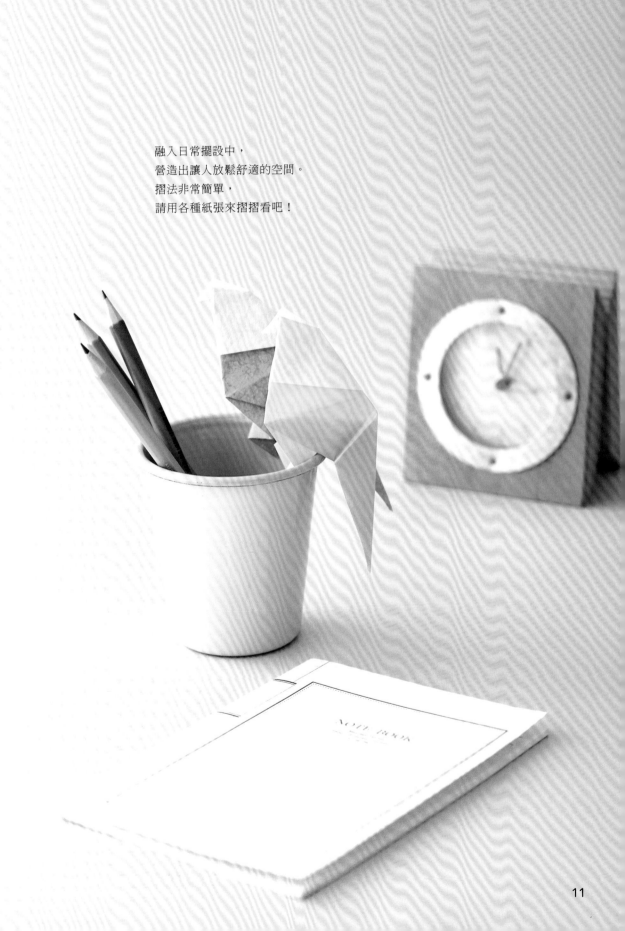

# 狗狗

how to 狗狗(a‧b)_p.34 (c)_ p.38 骨頭_p.79
point lesson_p.5

聰明的狗狗們最擅長握手和趴下等才藝了。
如果牠們做得很好，別忘了要給予骨頭做為獎賞喔！
只要好好選擇用紙，也可以摺出雄赳赳的大麥町喔！

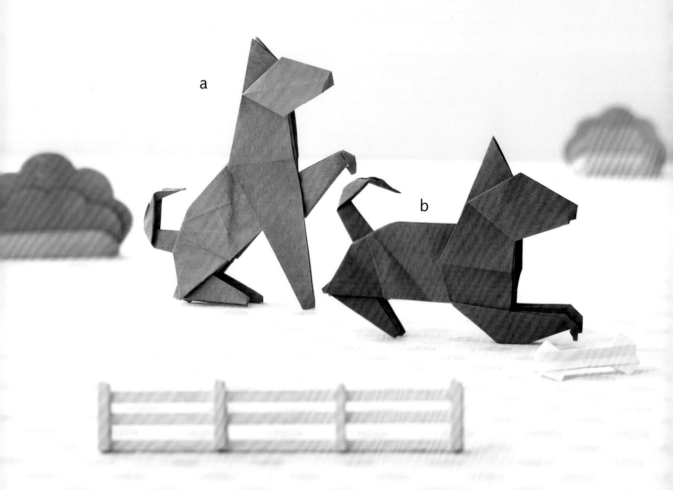

a

b

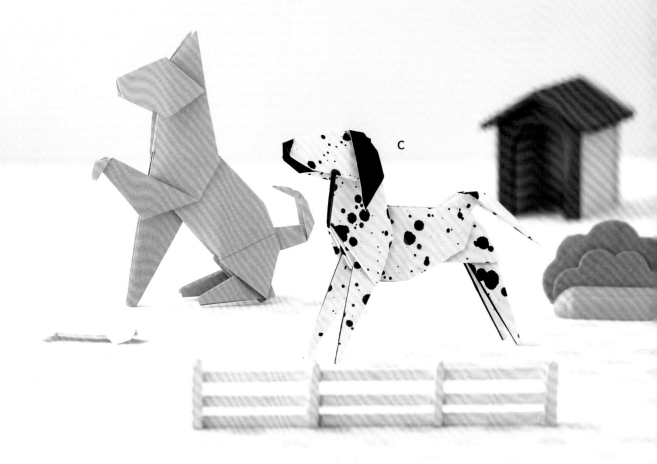

C

# 貓咪

how to_p.41

我行我素、氣質優雅的貓咪。
豎立的耳朵和修長的尾巴很可愛吧？
在脖子綁上緞帶，看起來更討喜了。

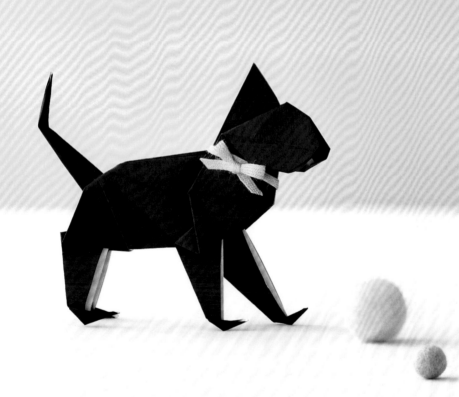

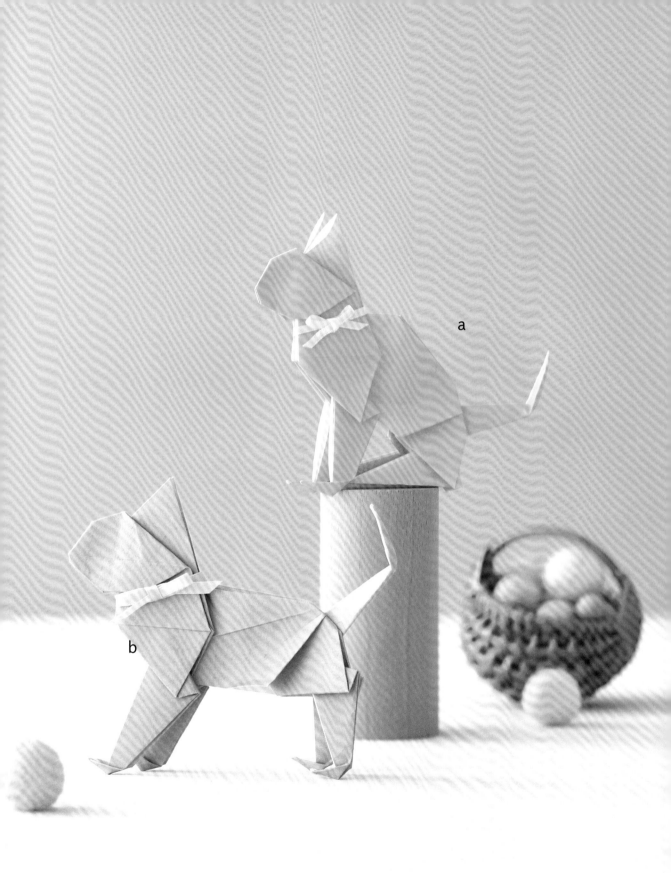

# 兔子

how to 兔子_p.44    紅蘿蔔_p.47
point lesson_p.6

看起來好像立刻就要跳走的兔子們。
也多摺一些牠們最愛的紅蘿蔔吧！

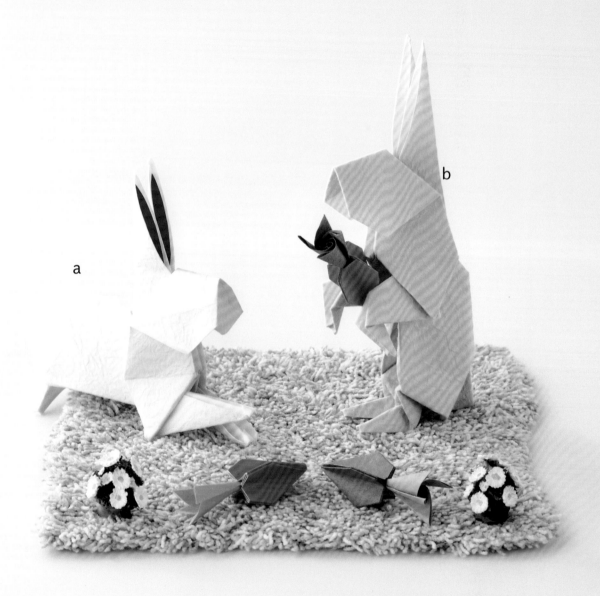

# 松鼠

how to 松鼠_p.48　橡樹果_p.78
point lesson_p.7

森林裡大家最喜歡的可愛松鼠。
收集了許多橡樹果，心情大好呢！

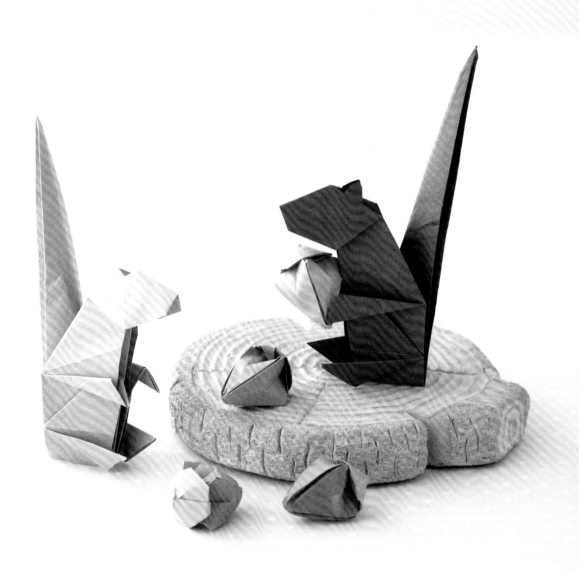

# 鹿&小鹿

how to _p.50
point lesson_p.8

在一旁溫柔守護著小鹿的成鹿。
用宛如被毛花紋的紙來摺就能增添高級感。

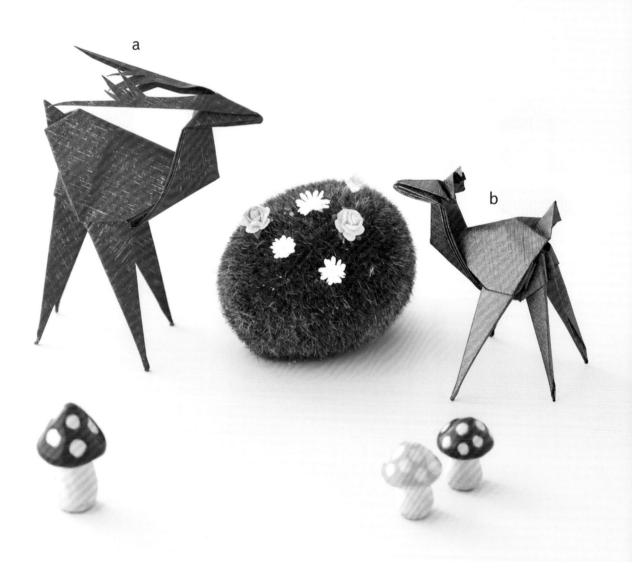

# 狐狸

how to _p.52

在山裡跑來跑去、活力十足的狐狸。
尾巴和鼻尖的白底是展示重點喔！

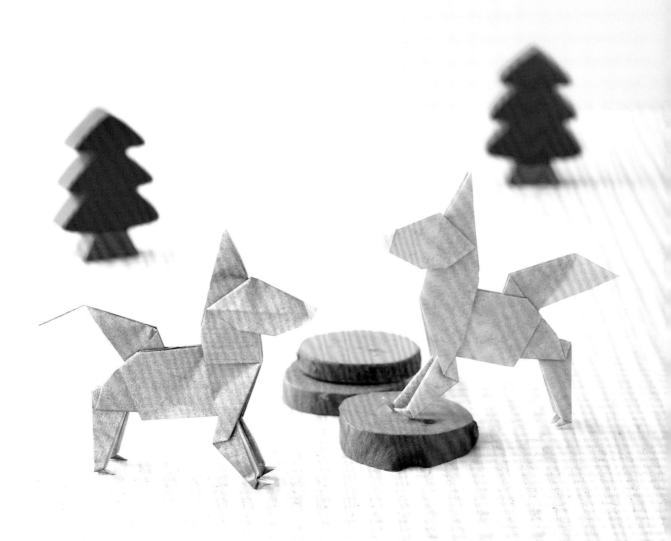

# 熊

how to 熊_p.54　樹木_p.77

即使摺法相同，只要改變紙張大小，就能完成母熊和2隻小熊。
加上綠意盎然的樹木，森林裡的故事就要開始了。

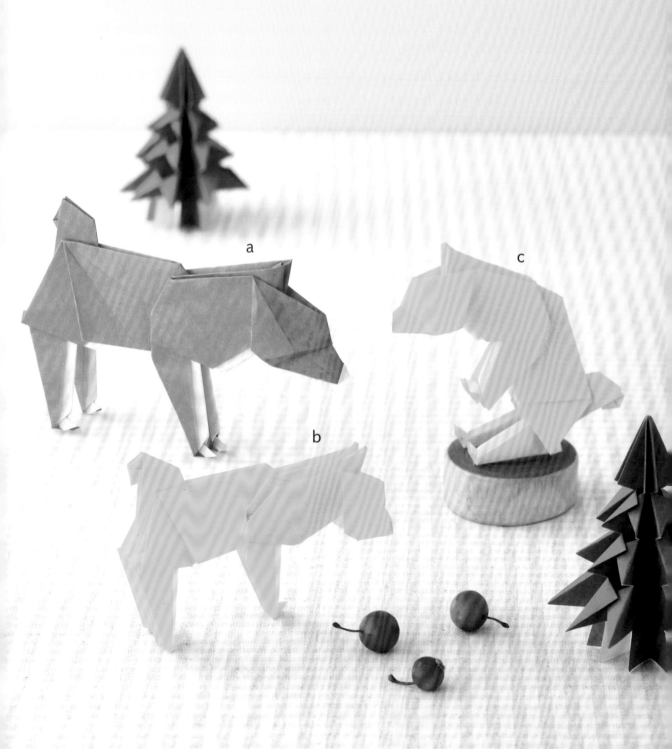

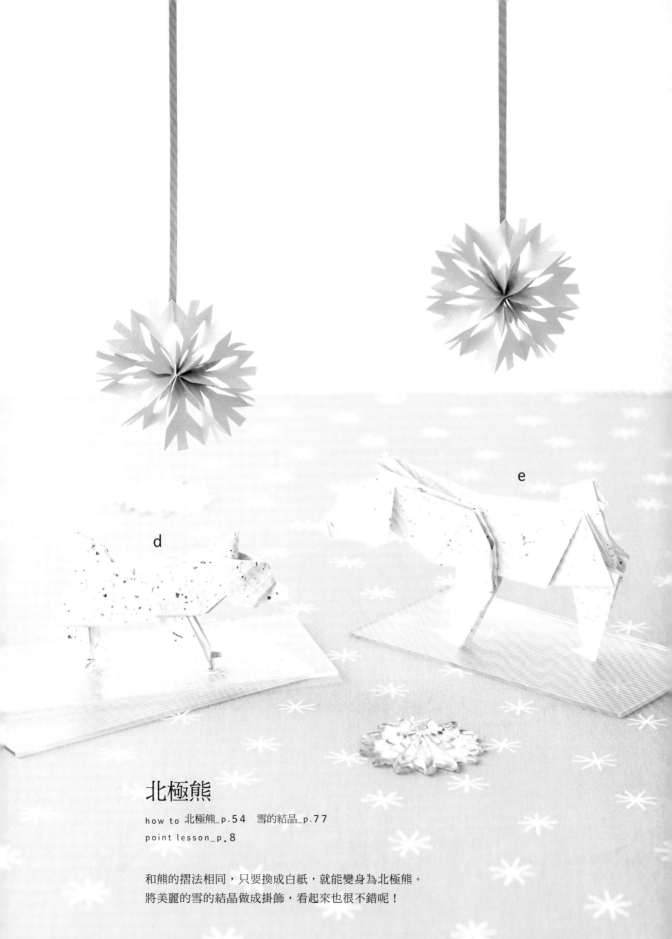

# 北極熊

how to 北極熊_p.54　雪的結晶_p.77
point lesson_p.8

和熊的摺法相同，只要換成白紙，就能變身為北極熊。
將美麗的雪的結晶做成掛飾，看起來也很不錯呢！

# 綿羊

how to _p.58

溫暖可人、悠遊自在的綿羊。
使用會鼓起的紙張來製作，
表現出綿羊被毛的質感吧！

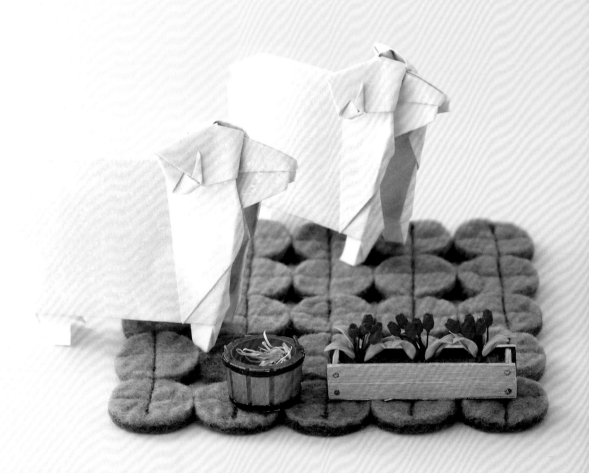

# 馬

how to _p.60
point lesson_p.8

帥氣的鬃毛和凜然的站姿非常漂亮的馬兒們。
筆直挺立的姿態很適合放在玄關做裝飾呢！

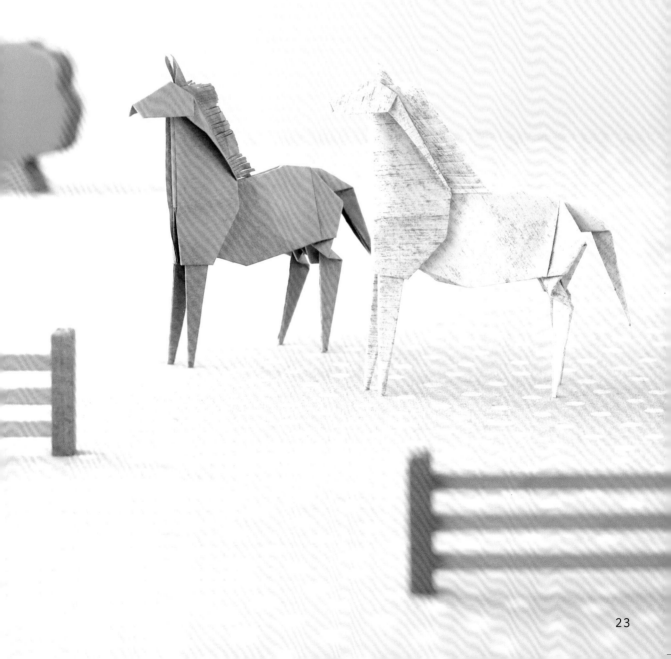

# 貓熊

how to 貓熊_p.64　竹葉_p.49
point lesson_p.9

使用反面為白色的紙張來表現貓熊特有的花紋。
只要替換成大・中・小不同的紙張，就能做出親子貓熊。
大家一起和樂融融地享用最喜歡的竹葉吧！

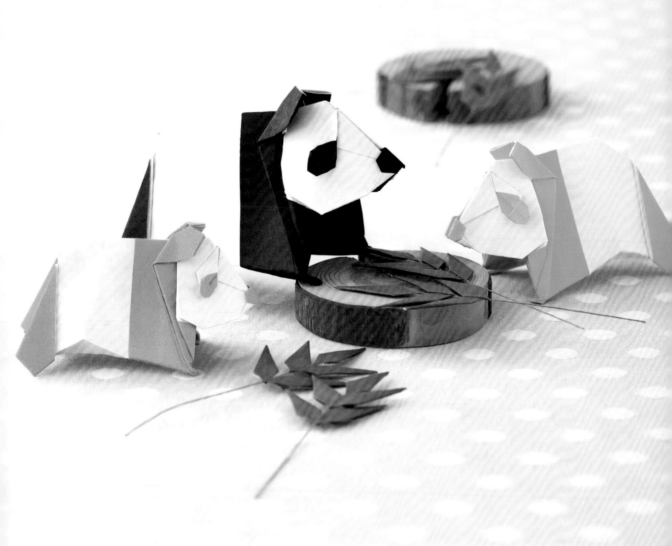

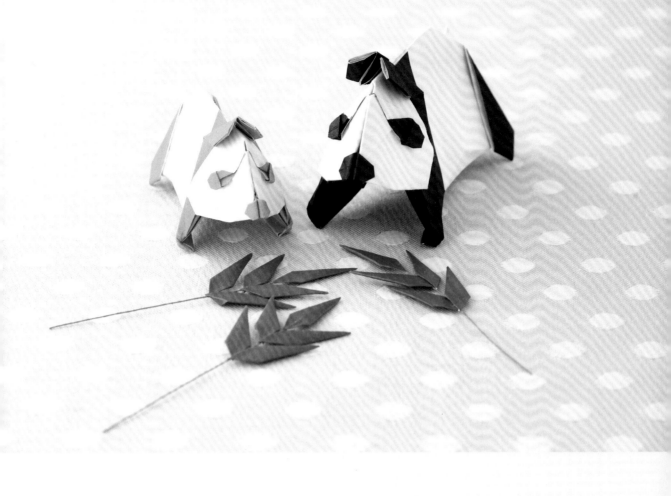

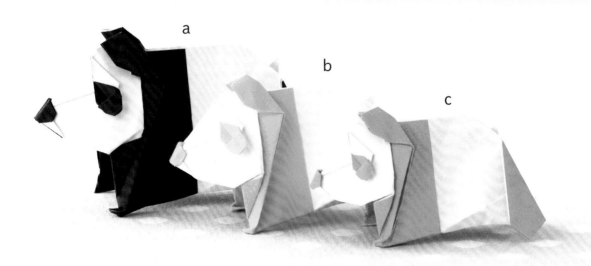

a

b

c

# 海獅＆海豹

how to 海獅_p.68　　海豹_p.70　　圈圈_p.69

海獅應該是在練習套圈圈吧？
將各種顏色的圈圈套在牠的脖子上吧！
海豹則正在冰上悠哉地休息。

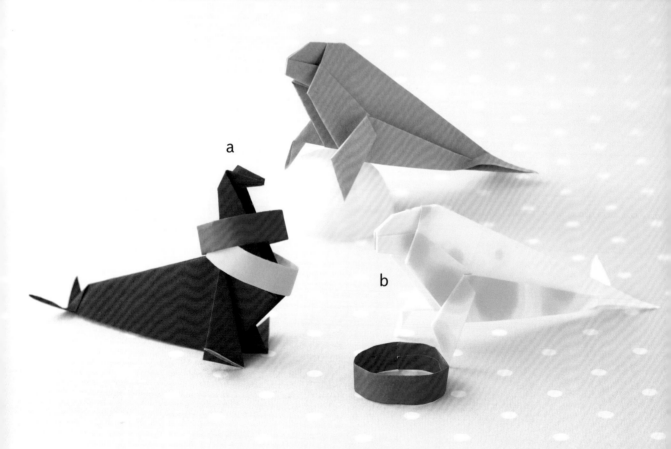

a

b

# 海豚

how to 海豚_p.72　泳圈_p.73
point lesson_p.9

水族館中最受歡迎的海豚們，
最喜歡色彩鮮豔而立體的泳圈了。
用清爽色調的紙張來摺，很適合做為夏天的裝飾呢！

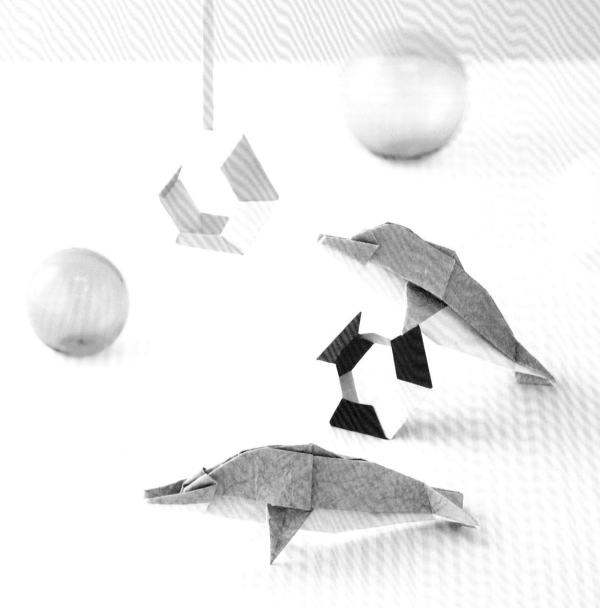

# 貓頭鷹

how to _p.74

被冠以「福來郎」、「不苦勞」等充滿吉利的漢字
而被認為是吉祥物的貓頭鷹。
如果附贈在禮物裡送給經常關照自己的人，
對方應該會很高興才是。

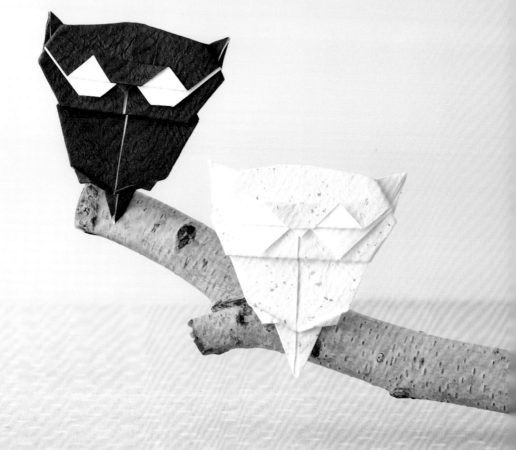

# 天鵝

how to _p.76

以圓形蕾絲紙摺成的天鵝。
蕾絲部分可以表現出美麗的羽毛,
非常適合宴會場合使用。

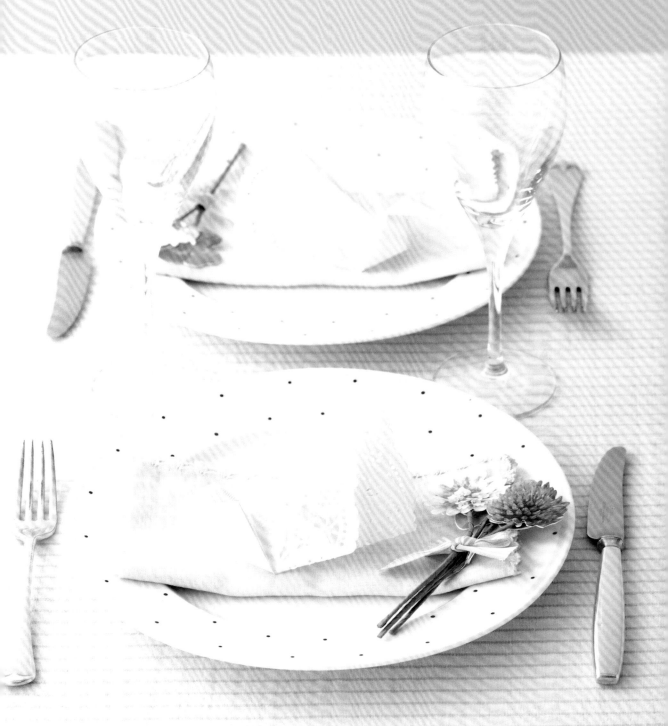

# 基礎摺法　本書所使用的記號圖與摺法。

## 正面與反面

有顏色的面為正面，
白色的面為反面。

| 正面 | 反面 |
|------|------|

## 谷摺線

1　　　2

摺好的線條位於內側。

## 山摺線

1　　　2

摺好的線條位於外側。

## 壓出摺線

1　　　2　　　3

摺好後打開。

摺線

## 改變方向

1　　　2

## 翻面

1　　　2

往左右翻面。
上下不變。

## 放大圖示

1　　　2

## 中間打開

## 階梯摺

用谷摺和山摺摺出
宛如階梯的模樣。

## 剪開

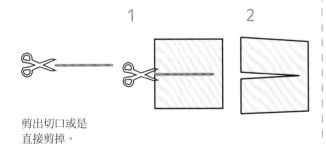

剪出切口或是
直接剪掉。

## 捲摺

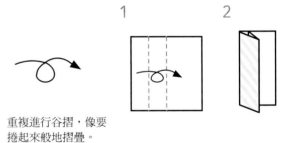

重複進行谷摺,像要
捲起來般地摺疊。

## 插入其中

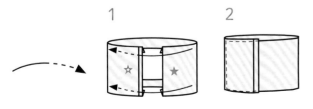

將★插入☆中。

## 等分

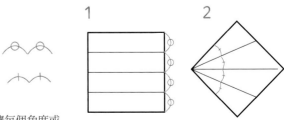

讓每個角度或
邊長都相同。

## 三角摺

1 壓出摺線。

2 再次壓出摺線。

3 讓★對齊☆般地摺疊。

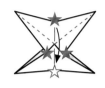

4 正在摺疊的模樣。

5 完成了。

## 四角摺

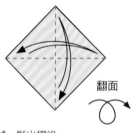

1 壓出摺線。

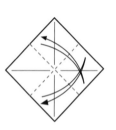

2 再次壓出摺線。

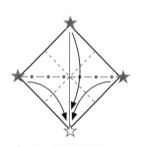

3 讓★對齊☆般地摺疊。

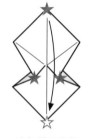

4 正在摺疊的模樣。

5 完成了。

## 向內壓摺

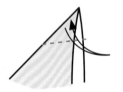

1 壓出摺線。

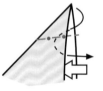

2 中間打開，將谷摺線變成山摺線。

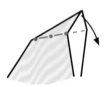

3 壓入內側般地摺疊。

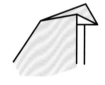

4 完成了。

## 向外翻摺

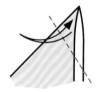

1 壓出摺線。

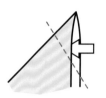

2 中間打開，將山摺線變成谷摺線。

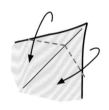

3 往外翻開般地摺疊。

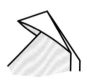

4 完成了。

# 虎皮鸚鵡

photo_ p.10、11
改編_ 湯淺信江

紙張大小（和紙）
15cm×15cm…1張

1 壓出摺線。

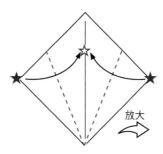

2 讓★對齊☆般地進行谷摺。

放大

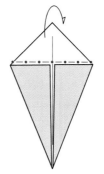

3 將上面的三角形往後摺。

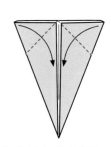

4 依照圖示進行谷摺。

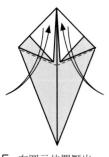

5 在圖示位置壓出摺線。回到4的形狀。

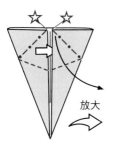

6 利用4、5壓出的摺線，抓住☆，往兩旁拉開。

放大

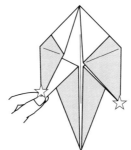

7 正在摺疊的模樣。

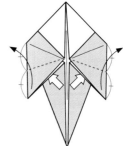

8 兩側都在圖示位置進行谷摺。

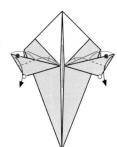

9 將8摺好的部分再次谷摺，讓●對齊○。

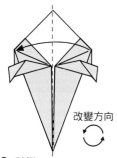

10 對摺。

改變方向

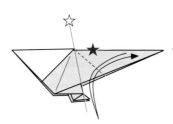

11 壓出摺線，讓★對齊☆線。

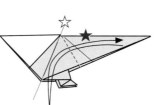

12 再次壓出摺線，讓★對齊☆線。

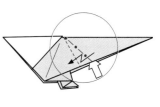

13 中間打開，前後側都在圖示位置上做階梯摺。

14 途中圖。

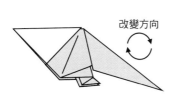

15 摺好的模樣。

改變方向

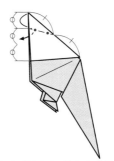

16 依照圖示做向內壓摺，製作頭部。

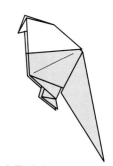

17 完成了。

33

# 狗狗

photo to_ p.12、13
point lesson_ p.5
a.b 改編_ 湯淺信江    c 原案_ 渡部浩美

紙張大小（和紙）
a.b 18cm×18cm…2 張
c 17cm×17cm…2 張

**狗狗a－上半身**

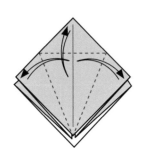

**1**
在四角摺上壓出摺線。

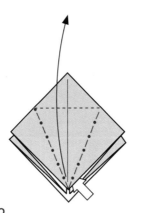

**2**
打開上面 1 張，進行摺疊。

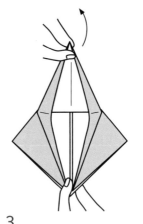

**3**
正在打開的模樣。如圖般
往上拉。

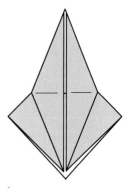

**4**
摺好的模樣。背面的摺法
也同 1 ～ 3。

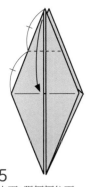

**5**
上面1張輕輕往下
對摺。

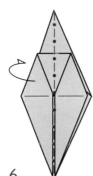

**6**
整體對半做山摺。

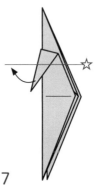

**7**
將 5 摺好的三角形
對齊☆線往上拉。

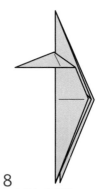

**8**
往上拉好的模樣。
回到 5 的形狀。

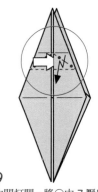

**9**
中間打開，將○中 7 壓出
的摺線變成山摺線，進行
階梯摺。

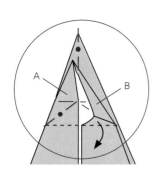

**10**
途中圖。B 和 A 同樣往下做階
梯摺，跟 6 一樣整體對半做山
摺。

**11**
中間打開，將頭部末端
摺入內側。

**12**
參照圖示，依照粗線以
剪刀剪開，做出耳朵。

**13**
耳朵完成了。

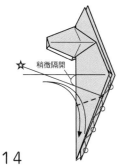

**14** 只將上面 1 組對齊☆線壓出摺線。

★ 稍微隔開

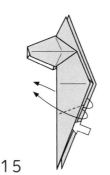

**15** 利用14壓出的摺線向外翻摺。

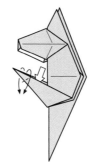

**16** 再將末端稍微向外翻摺。

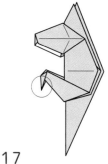

**17** 製作○內的腳掌部分。

**18** 中間打開。

**19** 末端稍微做谷摺。

**20** 直接對半做谷摺。

**21** 前腳完成了。

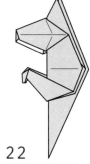

**22** 上半身完成了。

**狗狗a-下半身** ＊從狗狗a-上半身的5（p.34）開始

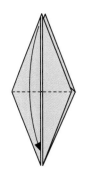

**1** 摺到上半身的 5，只將上面 1 組往下摺。

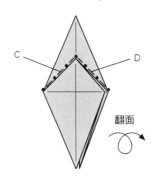

**2** 壓出山摺線 C、D。

翻面

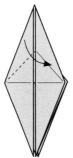

**3** 將 D 線做谷摺。

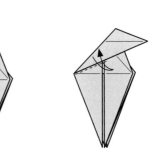

**4** 再次谷摺後恢復原狀。C 的山摺線摺法也同 3、4。

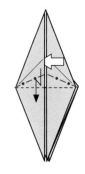

**5** 中間打開，將 4 壓出的摺線變成山摺線，進行階梯摺。

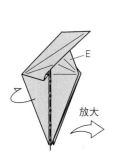

**6** E 也一樣摺好後，整體對半做山摺。

放大

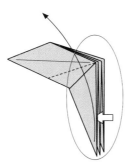

**7** ○內的上面 1 組依照圖示往上翻開（參照 8）。

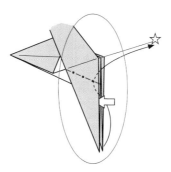

**8** 對齊☆線壓出摺線，向內壓摺。

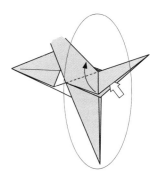

**9** 中間打開。

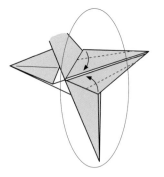

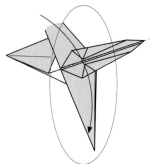

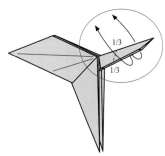

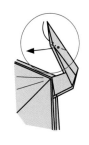

**10** 依照圖示進行谷摺
（參照 11）。

**11** 直接谷摺，做成
12 的模樣。

**12** 在○內的圖示位置
向外翻摺。

**13** 末端稍微向內壓摺。

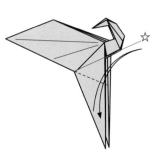

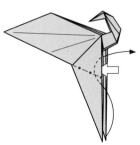

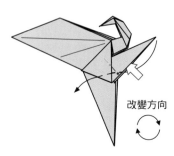

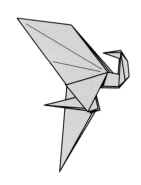

**14** 對齊☆線壓出摺線。

**15** 向內壓摺。

**16** 再次向內壓摺（參照 17）。

改變方向

**17** 摺好的模樣。背面的
摺法也同 14 ～ 16。

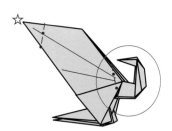

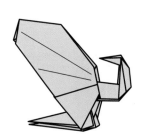

**18** 將☆摺入內側。
○內的摺法參照 19。

**19** 中間打開，一起
摺入內側。

**20** 摺好的模樣。另一側
的摺法也相同。

**21** 握手姿勢的下半身
完成了。

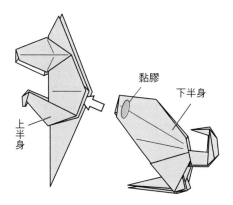

上半身

黏膠

下半身

1　將上半身的中間打開，插入下半身。
　調整到滿意的形狀後，以黏膠固定。

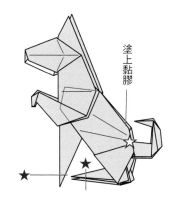

塗上黏膠

★

2　考量前腳與後腳的長度，以同前腳18
　～ 21 的摺法在★線處摺疊腳掌。在尾
　根部的☆處以黏膠固定，背部也以黏
　膠固定。

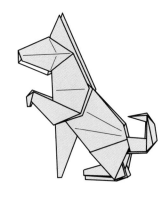

3　握手姿勢完成了。

＊從狗狗a－上半身的22（p.35）開始

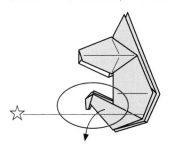

☆

1　上半身後側的前腳和前側的前腳
　（p.35－14～21）一樣摺好後，
　將○內的部分往下拉到☆線處。

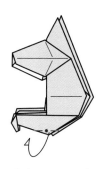

2　上半身完成了。前腳下方稍微做
　山摺，摺入內側後以黏膠固定。

＊摺法同狗狗a－下半身

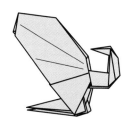

下半身的摺法請參照狗狗a－下半身
（p.35）。

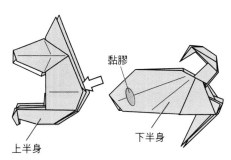

黏膠

上半身

下半身

1　將上半身的中間打開，插入下半身。
　調整到滿意的形狀後，以黏膠固定。

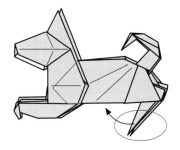

2　將○內的部分稍微往上拉，做成 3 的
　模樣。以同狗狗 a－上半身的前腳
　18～21（p.35）的摺法來摺疊腳掌。

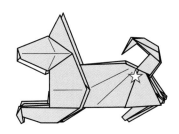

3　在尾根部的☆處以黏膠固定，背部
　也以黏膠固定。趴下姿勢完成了。

## 狗狗c－上半身

*從狗狗a－上半身的11（p.34）開始

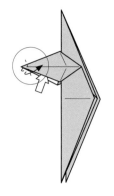

1　將○內稍微摺出三角形，壓出摺線後，中間打開向外翻摺。

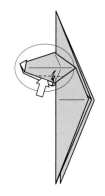

2　中間打開，在○內壓出摺線。

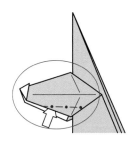

3　中間打開，依照2壓出的摺線做山摺，摺入內側。

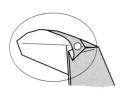

4　從下面看過去的模樣。將○摺入內側。

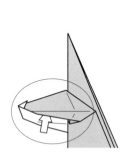

5　摺好後稍微打開一點的模樣。另一側的摺法也同2～4。

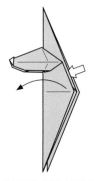

6　在圖示位置將中間打開。

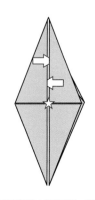

7　兩側都將中間打開，將上面1張從☆處開始依照粗線剪開。

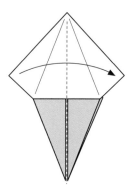

8　對摺成6的形狀。

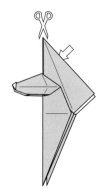

9　中間打開，依照粗線剪開。

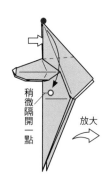

10　中間打開，只將上面1張的●對齊○做谷摺，背面的摺法也相同。

稍微隔開一點

放大

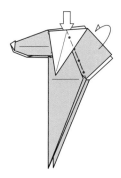

11　中間打開，只將上面1張在圖示位置做山摺，摺入內側。背面的摺法也相同。

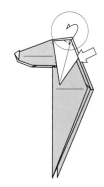

12　同樣地在○內稍微做山摺。背面的摺法也相同。

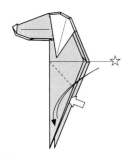

13 將前側的腳對齊☆線
壓出摺線。

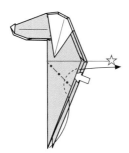

14 中間打開，向內壓摺。

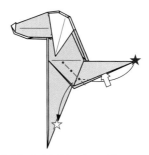

15 中間打開，讓★對齊
☆般地向內壓摺。

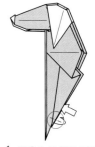

16 將○內的部分打開，
稍微以山摺摺入內側。

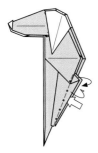

17 中間打開，以山摺摺入內
側。背面的摺法也相同。

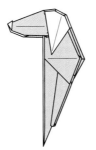

18 摺好的模樣。另一側的
腳摺法也同 13～17。

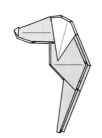

19 上半身完成了。

**狗狗c－下半身** ＊從狗狗a－下半身的7（p.35）開始

1 ○內的上面1組在圖示位置
往上翻開。

2 對齊☆線壓出摺線後，回到
1 的形狀。

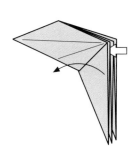

3 從正中間打開，翻到左邊。

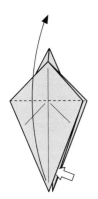

4 只將上面1組往上翻開。

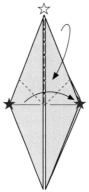

5 將 2 壓出的摺線依照圖示重新摺
疊，一邊將☆處做山摺一邊往下
拉，使得★與★對齊重疊。

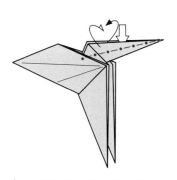

6 中間打開做山摺，摺入內側。

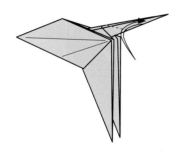

7 尾巴斜向谷摺，壓出摺線。

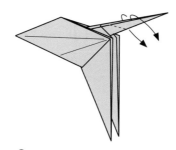

8 向外翻摺。

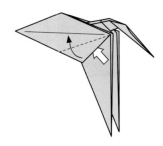

9 中間打開，翻到上面。

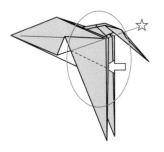

10 對齊☆線壓出摺線。○內的摺法同前腳的 13 ～ 18。

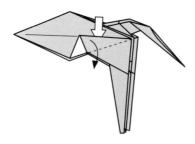

11 回到 9 摺好的模樣。

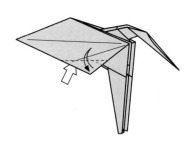

12 在比內側線條稍下方處壓出摺線。摺法同上半身的 3 ～ 5。

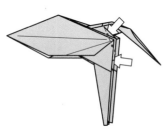

13 中間打開，一起以山摺摺入內側。背面的摺法也相同。

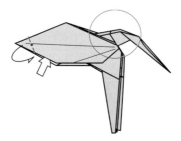

14 中間打開，末端稍微往內摺。○內 13 往內摺的部分要確實地以黏膠固定。

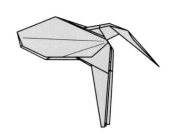

15 下半身完成了。

狗狗c－組合法

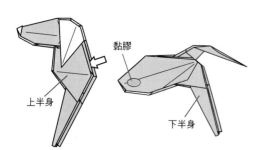

上半身

黏膠

下半身

1 稍微改變上下半身的方向。將上半身的中間打開，插入下半身。調整到滿意的形狀後，以黏膠固定。下半身的 14 所摺的分量可以在此進行調整。

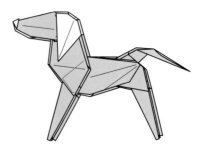

2 完成了。

# 貓咪

photo to_ p.14、15
改編_ 湯浅信江

紙張大小（和紙）
a.b 18cm×18cm…2 張

其他材料
緞帶…適量

**貓咪a－上半身**　＊從狗狗a－上半身的5（p.34）開始

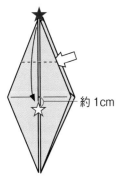

1　只將上面1張的★對齊☆進行谷摺。

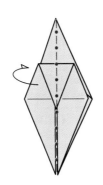

2　整體對半做山摺。

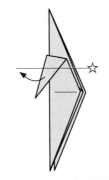

3　將2摺好的三角形對齊☆線往上拉。

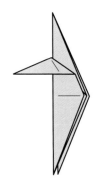

4　往上拉好的模樣。回到1的形狀。

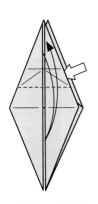

5　中間打開，壓出摺線。

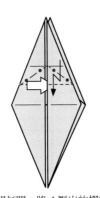

6　中間打開，將4壓出的摺線變成山摺線，做階梯摺。

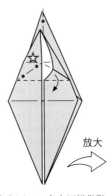

7　途中圖。☆處也同樣做階梯摺後，跟2一樣對半做山摺。

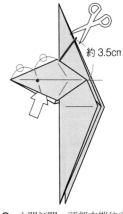

8　中間打開，頭部末端往內摺。耳朵依照粗線將2張都剪掉。

9　將○內的部分打開，稍微以山摺摺入內側。

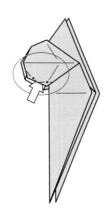

10　將○內的角稍微摺入內側。背面的摺法也相同。

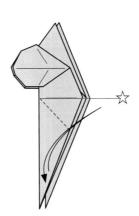

11　前側的腳對齊☆線壓出摺線。

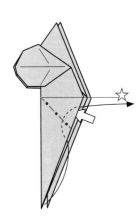

12　中間打開，向內壓摺。

41

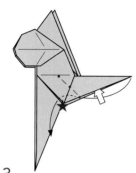

## 13
中間打開，向內壓摺，
讓 14 的☆線與★處重疊。

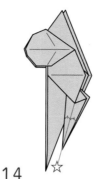

## 14
摺好的模樣。背面的摺法也相同。

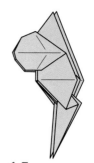

## 15
上半身完成了。

**貓咪a－下半身** ＊從狗狗a－下半身的10（p.36）開始

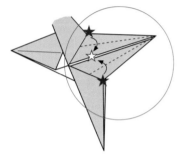

1　讓★與☆對齊般地進行
　　谷摺。

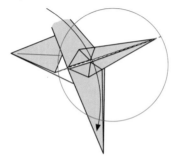

2　依照圖示進行谷摺。

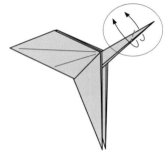

3　尾巴末端向外翻摺。

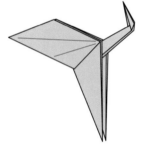

4　同狗狗 a－下半身的 14 ～ 21
　　進行摺疊（參照 p.36）。

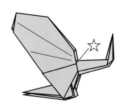

5　下半身完成了。在☆處以黏膠
　　固定，背部也以黏膠固定。

**貓咪a－組合法**

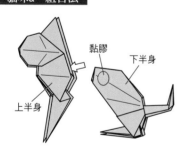

1　稍微改變上下半身的方向。將上半
　　身的中間打開，插入下半身。調整
　　到滿意的形狀後，以黏膠固定。

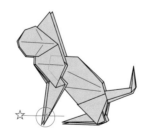

2　○內的前腳在☆線處
　　向外翻摺。

3　摺好的模樣。

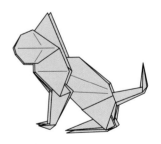

4　完成了。

**貓咪b－上半身** ＊從貓咪a－上半身的11（p.41）開始

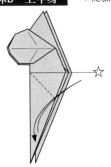

1 將前側的腳對齊☆線壓出摺線。

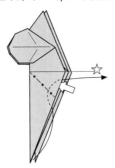

2 中間打開，向內壓摺。

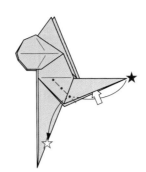

3 中間打開，讓★對齊☆般地向內壓摺。

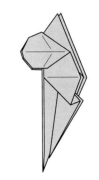

4 摺好的模樣。背面的摺法也同貓咪 a－上半身的 13、14。

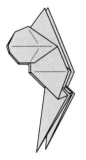

5 上半身完成了。

**貓咪b－下半身** ＊從貓咪a－下半身的4（p.42）開始

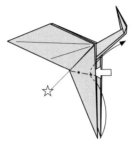

1 將前側的腳對齊☆線壓出摺線，向內壓摺。

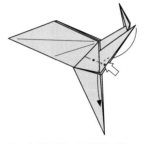

2 中間打開，和前腳一樣向內壓摺。

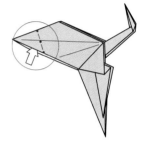

3 摺好的模樣。背面的摺法也相同。○內的部分摺入內側。

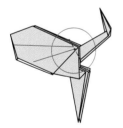

4 尾根部一起以山摺摺入內側。背面的摺法也相同，以黏膠固定。

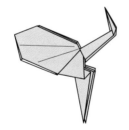

5 背部以黏膠固定，下半身完成了。

**貓咪b－組合法**

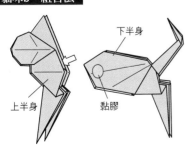

1 稍微改變上下半身的方向。將上半身的中間打開，插入下半身。調整到滿意的形狀後，以黏膠固定。

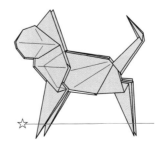

2 前後腳對齊☆線向外翻摺（參照貓咪 a－組合法的 2、3）。

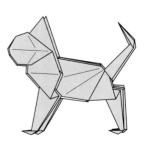

3 完成了。

# 兔子

photo to_ p.16
point lesson_ p.6
原案_ 富田登志江

紙張大小（和紙）
兔子 a.b 18cm×18cm…2 張
耳中的色紙 3.5cm×6cm…2 張

**上半身**

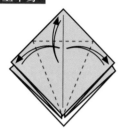

1 在四角摺上壓出摺線。

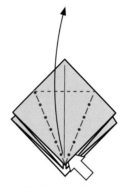

2 依照圖示打開摺疊。

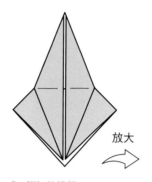

3 摺好的模樣。
背面的摺法也相同。

放大

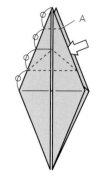

4 中間打開，在圖示位置
壓出摺線。

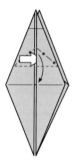

5 中間打開，依照摺線摺疊。

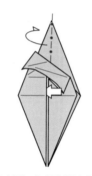

6 途中圖。左側的摺法也相
同，在中央線做山摺。

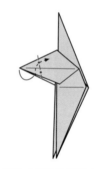

7 利用 4 壓出的摺線 A 做
向內壓摺。

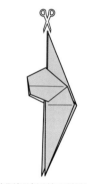

8 依照粗線用剪刀剪開。
這個部分會成為耳朵。

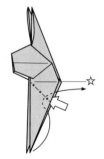

9 只將上面 1 張對齊☆線
向內壓摺。

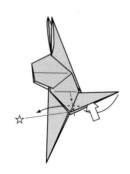

10 再次向內壓摺。

11 ○內壓出摺線，
中間打開。

＊放大圖

12 放大後的模樣。

13 利用 11 壓出的摺線
做谷摺。

14 直接依照摺線摺疊。

15 以山摺摺回原狀。

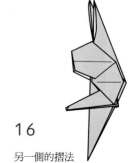

16

另一側的摺法
也同 9 ～ 15。

44

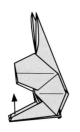

17 將後側的腳稍微往上拉。

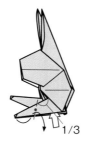

1/3

18 在圖示位置向內壓摺。
後側的前腳摺法也相同。

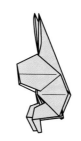

19 上半身完成了。

**下半身**

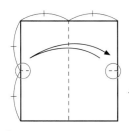

翻面

1 只在○內壓出摺線後，
縱向對摺，壓出摺線。

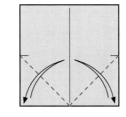

翻面

2 下面的角摺出三角形，
壓出摺線。

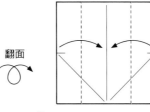

3 兩側對齊中央線摺疊。

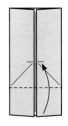

4 對齊中央線往上摺。

5 依照圖示進行
谷摺。

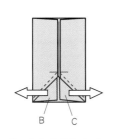

B C

6 將5谷摺後上面
的紙往旁邊拉開。

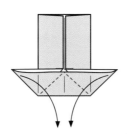

7 往下摺。

8 壓出摺線。

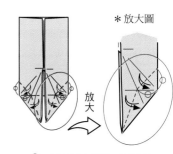

＊放大圖

放大

9 再次壓出摺線。回到7
的形狀。

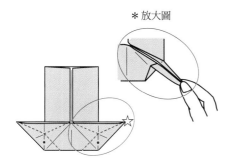

＊放大圖

10 抓住☆處，一邊確認山摺線
一邊摺疊。右圖是正在摺疊
的模樣。

11 摺好的模樣。左側
的摺法也同10。

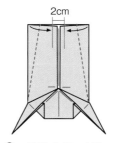

2cm

12 兩側往內摺，中間
隔開2cm。

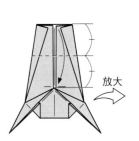

放大

13 依照圖示摺疊。

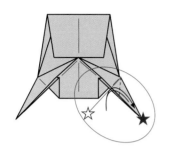

**14** 讓★對齊☆線，壓出摺線。

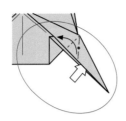

**15** 中間打開，只將上面1張依照摺線摺疊。

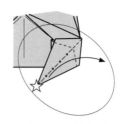

**16** 依照圖示壓出摺線，抓住☆處，依照摺線摺疊。

**17** 摺好的模樣。打開○內的部分，摺入內側。另一側的摺法也同16～19。

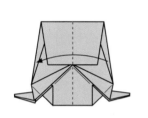

**18** 對摺。

＊放大圖

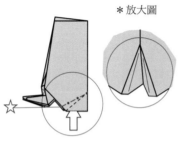

**19** 中間打開做階梯摺。

改變方向

**20** 在背部不到一半處做向內壓摺，內側以黏膠固定。

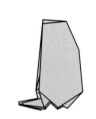

**21** 下半身完成了。

## 兔子a－組合法

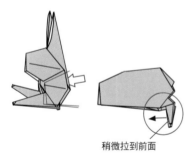

稍微拉到前面

**1** 將下半身插入上半身的耳朵下方，以黏膠固定。

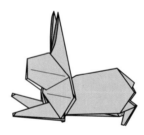

**2** 耳朵內側黏上紅色色紙，完成了。

## 兔子b－組合法

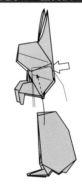

**1** 將上半身的耳朵下方打開，插入下半身，以黏膠固定。

**2** 完成了。

## 耳中的色紙

＊point lesson_ 參照p.6

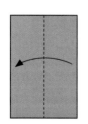

**1** 對摺。

**2** 用剪刀依照粗線剪開。

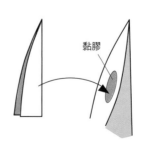

黏膠

**3** 在兔子本體的耳朵內側塗上黏膠，放入剪成耳朵形狀的色紙，用手指輕輕按壓。

**4** 完成了。兩耳的做法都相同。

# 紅蘿蔔

photo to_ p.16
point lesson_ p.6
原案_ 湯浅信江

紙張大小（和紙）
根部 7.5cm× 7.5cm…1 張
葉子 5cm× 5cm…1 張

## 根部

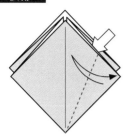

**1** 在四角摺上壓出摺線。

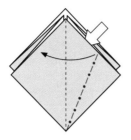

**2** 中間打開，依照摺線摺疊。

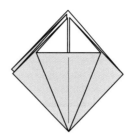

**3** 摺好的模樣。剩下 3 處的摺法也同 1、2。

**4** 中間打開，只將上面 1 組翻到右邊。背面的摺法也相同。

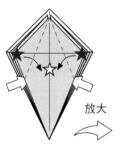

放大

**5** 中間打開，只將上面 1 組的★對齊☆進行谷摺。

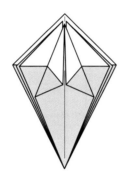

**6** 摺好的模樣。剩下 3 處的摺法也同 4、5。

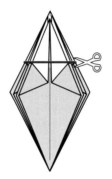

**7** 依照圖示剪開。

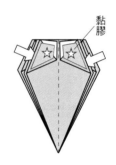

黏膠

**8** 中間打開，以黏膠黏合☆－☆。剩下 3 處的做法也相同。摺疊葉子，進行組合（參照 p.6）。

## 葉子

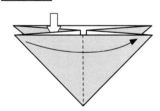

**1** 將三角摺的上面 1 組翻到右邊。

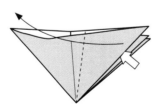

**2** 上面 1 組稍微斜摺。

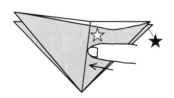

**3** 這時，☆處會稍微浮起，可以將這部分摺入下側。★處的摺法也同 2、3。

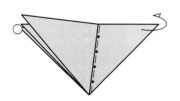

**4** 往後做山摺，摺到○的後面。

翻面

**5** 摺好的模樣。

**6** 從☆處開始捲起。與根部組合在一起就完成了（參照 p.7）。

# 松鼠

紙張大小（和紙）
18cm×18cm…1 張

photo to_ p.17
point lesson_ p.7
改編_ 湯淺信江

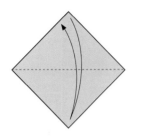

1 紙張正面朝上摺成三角形，壓出摺線。

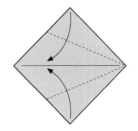

2 上下對齊中央線摺疊。

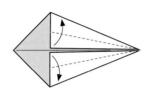

3 往外對齊邊線摺疊。

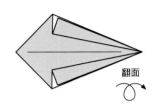

4 摺好的模樣。

翻面

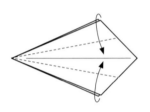

5 下面的紙張也一起對齊中央線摺疊。

6 對齊中央線，壓出摺線。

＊放大圖

7 將 6 放大後的模樣。

8 利用 6 壓出的摺線，中間打開壓平。

9 摺好的模樣。右側也同樣壓出摺線。

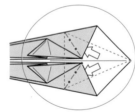

10 中間打開，摺法同 8。

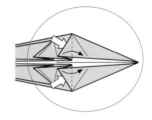

11 將 10 摺好的部分翻到右邊。

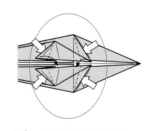

12 4 個地方都斜向摺疊。

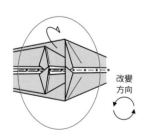

改變方向

13 摺好的模樣。12 摺好的上下三角形要在正中央重疊。避免摺到三角形地將整體對摺。

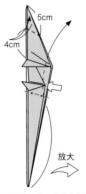

5cm
4cm
放大

14 依照圖示位置，上面壓出摺線，下面向內壓摺。

15 將○稍微打開。

16 將 14 壓出的摺線依照圖示重新摺疊。

17 一邊確認 16 的 ★ 號的位置，一邊摺疊的模樣。

18 讓 ★ 對齊 ☆ 般地進行摺疊。

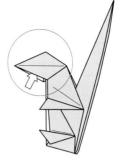

19 摺好的模樣。將○稍微打開，從下面看過去。

20 打開的模樣。在距離尖角 1/3 處做谷摺。

約 0.5cm

21 摺好的模樣。用剪刀依照粗線剪出耳朵。（參照 p.7）

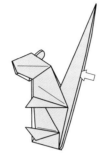

22 將尾巴中間展開，完成了。

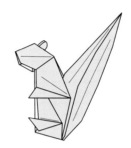

23 松鼠完成了。

---

# 竹葉

photo to_ p.24、25
point lesson_ p.9

紙張大小（和紙）
3cm× 3cm…5 張

其他材料
花藝鐵絲…適量

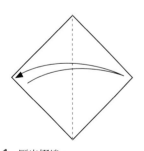

1 壓出摺線。

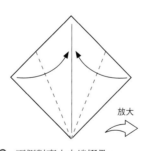

放大

2 兩側對齊中央線摺疊。

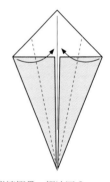

3 繼續摺疊，摺法同 2。

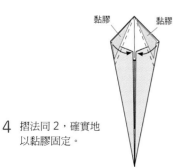

黏膠　　黏膠

4 摺法同 2，確實地以黏膠固定。

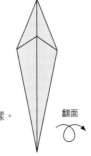

翻面

5 黏好的模樣。

6 完成了。組合法請參照 p.9。

49

# 鹿&小鹿

photo to_ p.18
point lesson_ p.8
a－鹿 介紹_ 西之園弘兼
b－小鹿 改編_ 渡部浩美

紙張大小（和紙）
a－鹿　25cm×25cm…1張
b－小鹿　18cm×18cm…1張

**a－鹿**

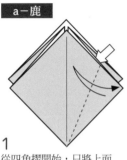

**1**
從四角摺開始，只將上面
1組壓出摺線。

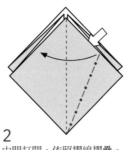

**2**
中間打開，依照摺線摺疊。

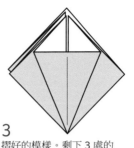

**3**
摺好的模樣。剩下3處的
摺法也同1、2。

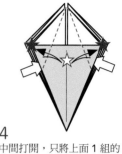

**4**
中間打開，只將上面1組的
★對齊☆，壓出摺線。

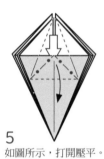

**5**
如圖所示，打開壓平。

**6**
摺好的模樣。剩下3處
的摺法也同4、5。

放大

翻面

**7**
三角形部分往上翻開。

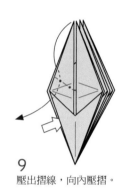

**8**
左邊2張翻到右邊。

**9**
壓出摺線，向內壓摺。

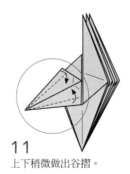

**10**
從中間往下翻開。

**11**
上下稍微做出谷摺。

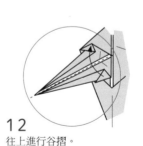

**12**
往上進行谷摺。

**13**
摺好的模樣。

**14**
右邊2張翻到左邊。

**15**
對齊★線般地向內壓摺。

**16**
摺好的模樣。右側的摺法也請
參照8～15（方向與圖示顛
倒）。

放大

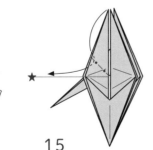

**17**
兩側都將中間打開，上下往
內摺入一半後，如同12地
摺疊。

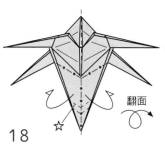

**18**

在圖示位置壓出摺線（☆線用於小鹿）。

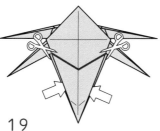

**19**

依照 18 壓出的摺線，只將上面 1 組由外往內剪開，一直剪到中央線為止。

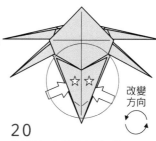

**20**

將剪開的☆部分 2 張一起抓住，使其立起。

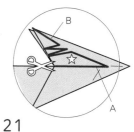

**21**

2 張一起先剪開 A 處，再剪開 B 處。將剪好的地方恢復原狀，成為 22 的模樣。

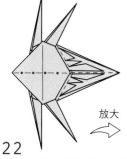

**22**

利用 18 壓出的摺線做成立體狀。如 23 般將剪開的部分拉高，摺成 24 的形狀。

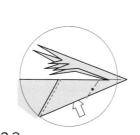

**23**

中間打開，依照摺線摺疊，做出頭部。

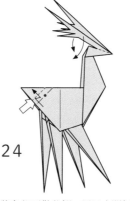

**24**

將角往下做谷摺。尾巴中間打開做出階梯摺（內側也相同）後，摺回原狀。

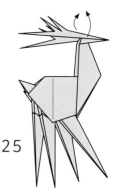

**25**

將角往上拉高。

**b－小鹿**

＊在a－鹿的18小鹿用的☆線處谷摺後，繼續19的摺法。

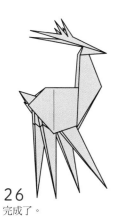

**26**

完成了。

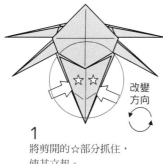

**1**

將剪開的☆部分抓住，使其立起。

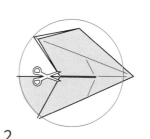

**2**

2 張一起依照粗線剪開。回到 1 的形狀。

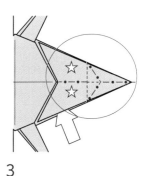

**3**

在圖示位置壓出摺線，○內的部分和 a－鹿一樣，一邊摺疊頭部，一邊使☆部分立起。

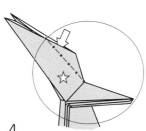

**4**

將☆部分的中間打開，摺入內側。

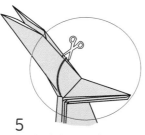

**5**

依照粗線將 2 張一起剪下。

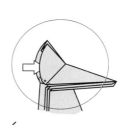

**6**

末端稍微摺入內側。背面的摺法也相同。

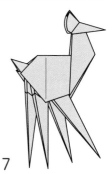

**7**

和鹿的 24 一樣做出尾巴，完成了。

# 狐狸

photo to_ p.19
原案_ 湯浅信江

紙張大小（和紙）
15cm × 15cm…2 張

## 上半身

＊從狗狗a－上半身的11（p.34）開始。

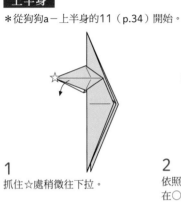 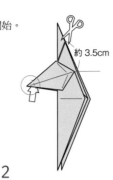

**1**
抓住☆處稍微往下拉。

**2**
依照粗線一起剪掉，在○內稍微向外翻摺。

**3**
中間打開，2 張一起在圖示位置壓出摺線。

**4**
同 3，2 張一起在圖示位置壓出摺線。

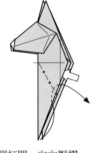 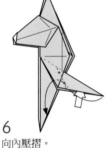  

**5**
中間打開，向內壓摺。

**6**
向內壓摺。

**7**
摺好的模樣。中間打開，邊角稍微摺入內側。頭部和腳的背面摺法也都相同。

**8**
將 3 壓出的摺線變成山摺線，將耳朵中間打開，2 張一起往內摺。背面的摺法也相同。

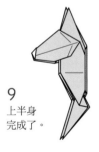

**9**
上半身完成了。

## 下半身
＊從狗狗a－下半身的7（p.35）開始。

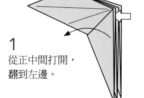 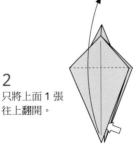 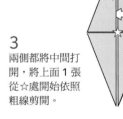

**1**
從正中間打開，翻到左邊。

**2**
只將上面 1 張往上翻開。

**3**
兩側都將中間打開，將上面 1 張從☆處開始依照粗線剪開。

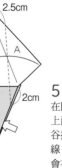 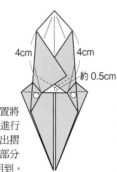 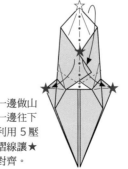 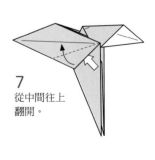

**4**
在圖示位置依照 A、B 的順序進行谷摺。

**5**
在圖示位置將上面 1 組進行谷摺，壓出摺線。○的部分會在 12 用到。

**6**
將☆一邊做山摺，一邊往下摺，利用 5 壓出的摺線讓★與★對齊。

**7**
從中間往上翻開。

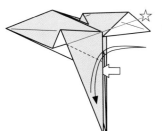

8 上面 1 組對齊☆線摺疊，
壓出摺線。

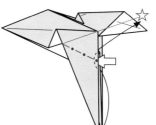

9 中間打開，向內壓摺。

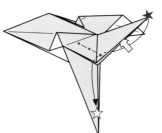

10 中間打開，讓★對齊☆
般地向內壓摺。

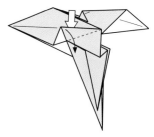

11 將 7 往上翻的部分恢復
原狀。另一側的摺法也
同 7 ～ 11。

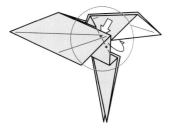

12 將○內打開，把 5 的○部分像要
由上往下蓋住般地進行山摺。背
面的摺法也相同，以黏膠固定。

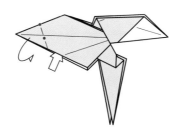

13 中間打開，摺入內側。
背部以黏膠固定。

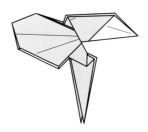

14 完成了。

---

組合法

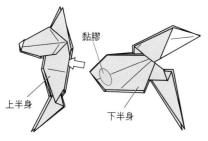

黏膠

上半身

下半身

1 稍微改變上下半身的方向。將上半身的中
間打開，插入下半身。調整到滿意的形狀
後，以黏膠固定。下半身的 13 所摺的分
量可以在此進行調整。

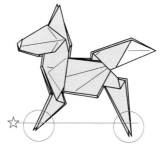

☆

2 統一前後腳的長度，
在☆線處製作腳掌。

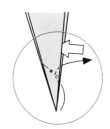

3 壓出摺線，
向內壓摺。

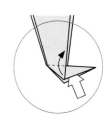

4 中間打開，
往上摺。

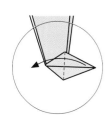

5 摺到左邊。

6 往下摺。

7 摺好的模樣。剩下 3 隻
腳的摺法也同 3 ～ 7。

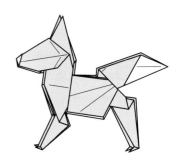

8 完成了。

# 熊a、b、c＆北極熊e、d

photo to_ p.21、22
原案_ 湯淺信江

紙張大小（和紙）
a、e　25cm×25cm…2張
b、c、d　18cm×18cm…2張

**上半身** ＊b、c、d包括組合法在內，跟a、e的摺法都相同，但只有上半身的5摺疊的位置要跟狗狗a－上半身的5（p.34）的位置相同。

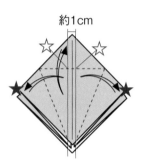

1 從四角摺開始，讓★與☆對齊般地壓出摺線。背面的摺法也相同。

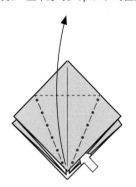

2 打開上面1張，進行摺疊。

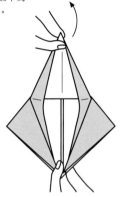

3 途中圖。

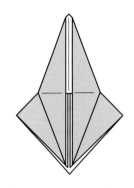

4 摺好的模樣。背面的摺法也同2、3。

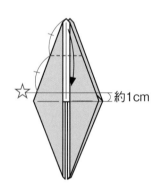

5 上面1組對齊☆線輕輕往下摺。

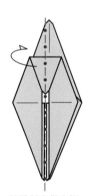

6 整體對半做山摺。

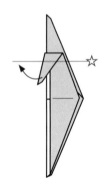

7 將5摺出的三角形往上拉，下緣對齊☆線。

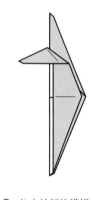

8 往上拉好的模樣。回到5的形狀。

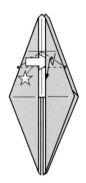

9 上面1組壓出☆處的摺線後，中間打開，將7壓出的摺線變成山摺線，進行階梯摺。

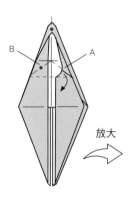

10 途中圖。B和A的摺法相同，跟6一樣整體對半做山摺。

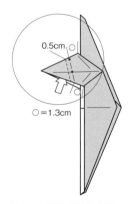

11 中間拉開做階梯摺，做成12的形狀。

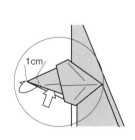

12 中間打開，末端向外翻摺。

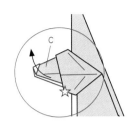

13 將 C 往上拉，把☆部分拉到底。

14 往上拉好的模樣。

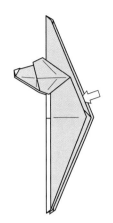

15 中間打開，回到 5 的形狀。

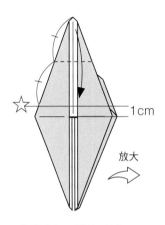

16 同 5，對齊☆線往下摺。

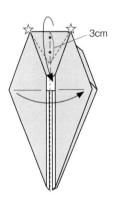

17 一邊將山摺線往前摺，一邊對半做谷摺，讓☆與☆對齊。

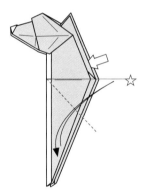

18 前側的腳對齊☆線壓出摺線。

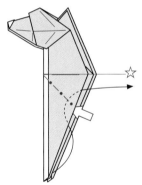

19 中間打開，向內壓摺。

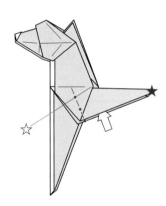

20 中間打開，讓★對齊☆線般地向內壓摺。

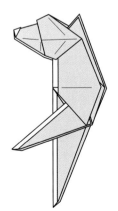

21 摺好的模樣。背面的摺法也相同。

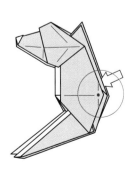

22 中間打開，2 張一起稍微山摺後，摺入內側，以黏膠固定。背面的摺法也相同。

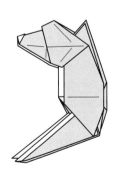

23 上半身完成了。

**下半身** ＊從熊－上半身的5（p.54）開始。

1 與上半身的 5（p.54）
摺法相同。

放大

2 參照狗狗 a －下半身的 1 ～
7（p.35），以相同方法摺疊
後展開。

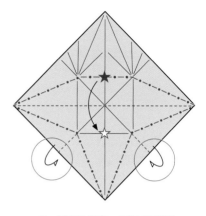

3 展開的模樣。紙張正面朝上，
一邊讓★對齊☆進行谷摺，一
邊將○處依照摺線摺入內側。

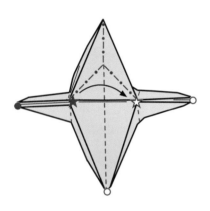

4 一邊依照摺線，讓★對齊☆
進行摺疊，一邊讓●對齊○
進行谷摺，回到 2 的形狀。

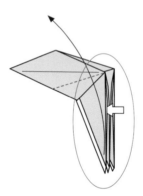

5 將○內的上面 1 組依照
圖示位置往上翻開。

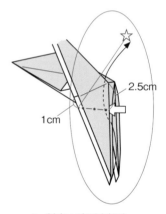

2.5cm

1cm

6 對齊☆線壓出摺線，
向內壓摺。

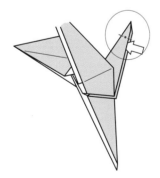

7 在○內稍微做山摺後，
摺入內側。

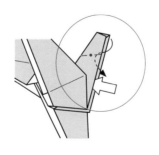

8 在圖示位置做向內壓摺。

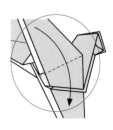

9 將 5 往上翻的部分恢復
原狀。

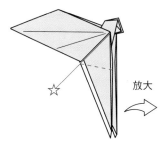

10 同上半身的18~21進行
摺疊。

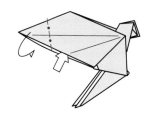

11 中間打開，摺入內側。
背部以黏膠固定。

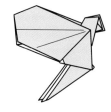

12 完成了。

## 熊a、b＆北極熊d、e－組合法

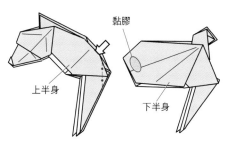

黏膠

上半身

下半身

1 稍微改變上下半身的方向。將上半身的中間
打開，2張一起摺入內側，以黏膠固定。背
面的摺法也相同。將上半身的中間打開，插
入下半身。調整到滿意的形狀後，以黏膠固
定。

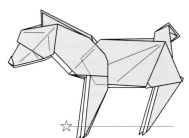

2 統一前後腳的長度，在☆線處製作腳
掌。腳掌的摺法同狐狸的組合法 3～
7（p.53）。

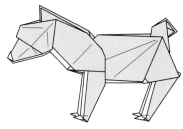

3 完成了。

## 熊c－最後修飾

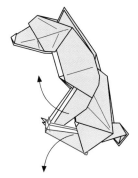

1 組合時如果後腳和前腳重疊的話，就將前
腳稍微往上拉高，後腳稍微降低一些。

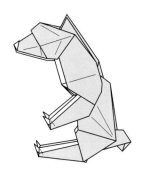

2 完成了。

# 綿羊

紙張大小（和紙）
18cm×18cm…2張

photo to_ p.26
原案_ 中島 進　　改編_ 富田登志江

**下半身**

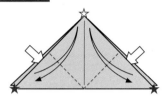

1 從三角摺開始。中間打開，只將
　上面1組的★對齊☆摺疊，壓出
　摺線。

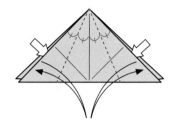

2 壓出摺線。

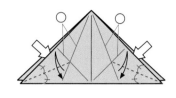

3 兩側都壓出摺線到○線為止。

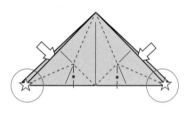

4 抓住○內的☆部分往下摺。

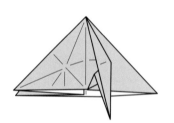

5 途中圖。左側的摺法也相同。

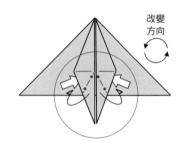

6 中間打開做山摺。

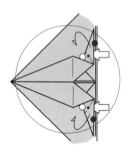

7 讓●對齊○般地進行
　山摺。

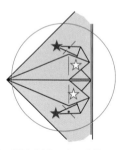

8 繼續山摺，讓★重疊
　在☆之上。

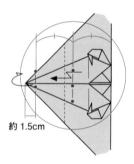

約1.5cm

9 左端稍微做山摺，
　中央做階梯摺。

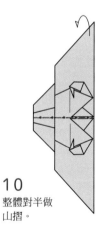

10 整體對半做
　山摺。

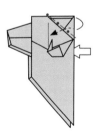

11 將☆部分稍微往下拉。

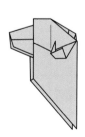

12 壓出摺線後，中間打開，
　摺入內側。

13 頭部完成了。

## 身體

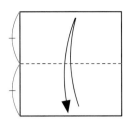

1 壓出摺線。

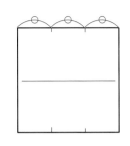

2 上下端壓出 3 等分的記號。

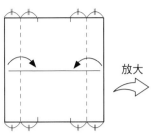

3 左右依照圖示位置摺疊。

放大

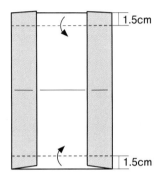

1.5cm
1.5cm

4 上下依照圖示位置摺疊。

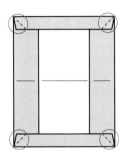

5 將○內的部分摺成三角形。

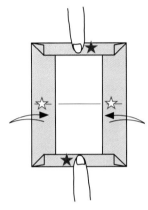

6 按住★處,將☆部分往外拉開後,重新摺疊在★處之上。

放大

7 對摺。

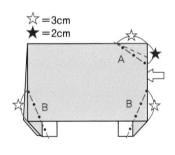

☆=3cm
★=2cm

8 中間打開,在圖示位置將 A 做階梯摺,B 做山摺,摺入內側。背面的摺法也相同。

9 身體完成了。

## 組合法

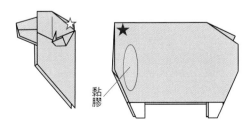

黏膠

1 將★插入☆(有 2 處可插入)的任一處中,以黏膠固定。

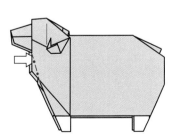

2 頭部以黏膠確實固定後,在圖示位置配合身體的線條稍微進行山摺,以黏膠固定。另一側的摺法也相同。

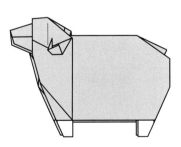

3 完成了。

# 馬

hoto to_ p.23
point lesson_ p.8
原案_ 富田登志江

紙張大小（和紙）
18cm×18cm…2張

**上半身**

**1** 從四角摺開始，中間打開，
只將上面 1 組壓出摺線。

**2** 打開上面 1 張，依照摺線
進行摺疊。

**3** 摺好的模樣。背面的
摺法也同 1、2。

縮小

**4** 摺好的模樣。全部展開。

**5**
紙張背面朝上，在 2 處依照
粗線剪開。

**6**
兩側○內的部分進行谷摺。

＊放大圖

**7** 放大後的模樣。兩側都
稍微往內谷摺。

**8** 摺好的模樣。就這樣
直接摺回 4 的形狀。

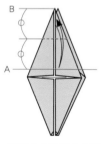

**9** 從正中央的稍上方開始，
在 A 與 B 的中間壓出摺線。

**10** 將 9 壓出的摺線中間打開，
只將上面 1 張從☆處開始依
照粗線剪開。

**11** 剪好的模樣。往下谷摺。

**12** 在 1/3 處往上谷摺。

**13** 依照粗線剪開到 12 摺出
的三角形的☆處為止。

**14** 只將上面1張依照粗線
剪開。

**15** 依照圖示將兩側進行
谷摺。

**16** 對摺。

60

17 讓下緣對齊☆線般地壓出摺線，向外翻摺。

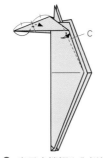

18 鼻子末端摺入內側後，壓出 C 的摺線。

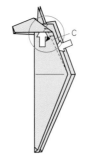

19 頭部中間打開，將 C 線進行谷摺。

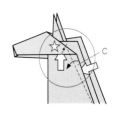

20 依照摺線將 C 線谷摺後，上面的部分摺到☆處之下。背面的摺法也同 18～20。

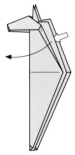

21 打開背部。

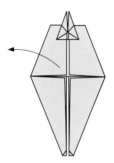

22 打開上面 1 張。

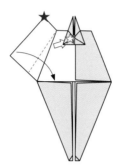

23 依照圖示摺疊，將★插入☆的下方。右側的摺法也相同。

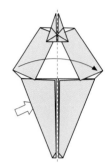

24 將左側 1 張翻到右邊。

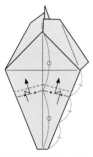

25 在圖示位置壓出摺線後做階梯摺。

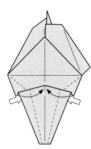

26 中間打開，依照圖示摺疊。右側與 24 的圖呈反方向地翻到左邊，摺法同 25、26。

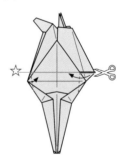

27 只將上面 1 張在☆線處依照粗線剪開。依照圖示做谷摺。背面的摺法也相同。

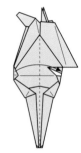

28 整體依照圖示對摺。背面的摺法也相同。

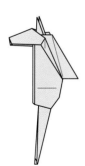

29 上半身完成了。

**下半身**

1 紙張正面朝內做四角摺。中間打開，只將上面 1 組壓出摺線。背面的摺法也相同。

2 中間打開，依照粗線在 4 處剪開。

3 將 2 剪開的 8 個地方每一張都依照摺線摺疊。

4 上面 1 組往上谷摺。

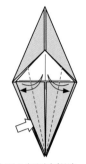

5 上面 1 組壓出摺線。

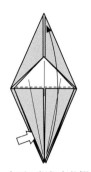

6 上面 1 組往上谷摺。

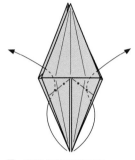

7 參照 8 的形狀向內壓摺。

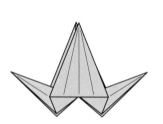

8 摺好的模樣。
摺回 5 的形狀。

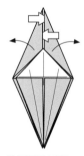

9 依照圖示打開。

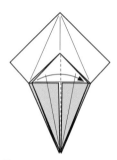

10 只將上面 1 組翻到右邊。

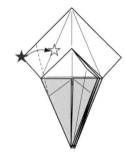

11 讓★對齊☆般地進行谷摺。

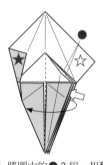

12 將圖中的●2 組一起翻到左邊，☆的摺法同★，上面 1 組到右邊。

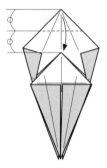

13 上面的角依照圖示摺疊。

14 將 7 的向內壓摺恢復原狀。

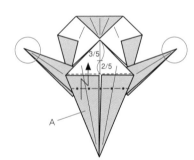

15 ○內的部分摺法同前腳。將 A 做階梯摺，摺到圖中約 2/5 的地方。

16 末端稍微往內谷摺。

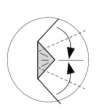

17 谷摺。

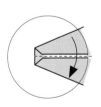

18 對摺。右側的摺法也相同。

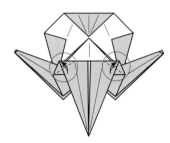

19 中間打開，在○內壓出摺線。

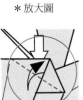

20 放大後的模樣。
左右都壓出摺線。

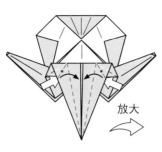

放大 ➡

21 中間打開，對齊中央線
摺疊。

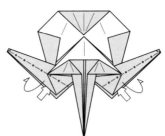

22 兩側都將中間打開，
對半做山摺。

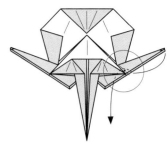

23 在圖示位置做向內
壓摺。

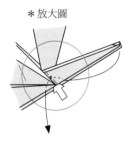

24 放大後的模樣。

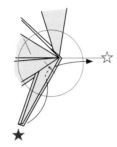

25 讓★對齊☆線般地向內
壓摺，做出腳的形狀。

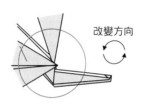

改變方向

26 摺好的模樣。另一側的
摺法也同 23～26。

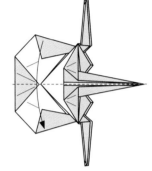

27 對摺。

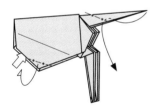

28 腹部的角稍微往內摺。
背面的摺法也相同。尾
巴向內壓摺。

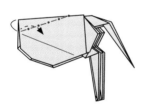

29 背部連同內側的三角形
一起向內壓摺。

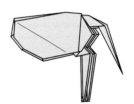

30 完成了。

**組合法**

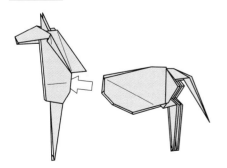

1 上半身的中間打開，插入下半身。

距離0.1～0.2cm

裡面塗上黏膠

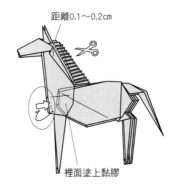

2 裡面塗上黏膠後，將〇處以山摺摺入內側，
以黏膠固定。鬃毛在距離根部 0.1cm～0.2
cm處以剪刀細細地剪開（參照 p.9）。

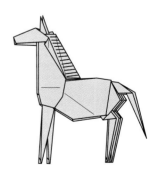

3 完成了。

63

# 貓熊

photo to_ p.24、25
原案_ 富田登志江　　改編_ 渡部浩美

紙張大小（和紙）
a 大貓熊　30cm×30cm…1張
b 中貓熊　25cm×25cm…1張
c 小貓熊　22cm×22cm…1張

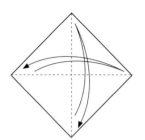

1 壓出摺線。

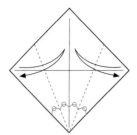

2 兩側對齊中央線摺疊，壓出摺線。

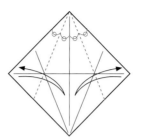

3 摺法同2。

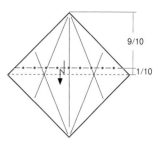

4 在圖示位置做階梯摺。

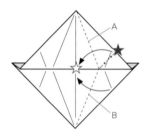

5 依照 A、B 的順序摺疊，讓★對齊☆。

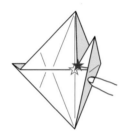

6 摺好的模樣。另一側的摺法也相同。

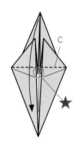

7 整體在 C 線谷摺。○內的★會在 8 用到。

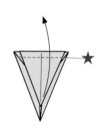

8 將 7 往下摺的部分對齊 7 的★處往上谷摺。

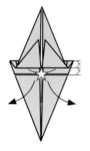

9 只將上面1張從☆處開始依照粗線剪開後，往左右打開。

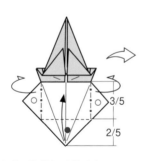

10 將○部分做山摺，●部分做谷摺。

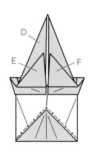

11 將 D～F 一起往上拉。下面沿著三角形的邊線做山摺，壓出摺線。

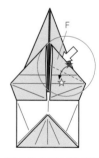

12 將 F 的★與☆對齊摺疊。

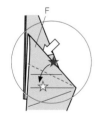

13 由上往下摺疊。

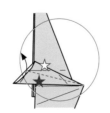

14 再將★與☆對齊谷摺。

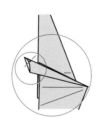

15 摺好的模樣。接著摺疊小○內的部分。

16 在大約一半處做向內壓摺。

17 在圖示位置進行谷摺。

18 摺好的模樣。11 的 E 摺法也同 12 ～ 18。

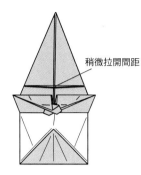

稍微拉開間距

19 在 8 壓出的摺線中心稍下方處開始,只將上面 1 張依照粗線剪開後,往左右打開。

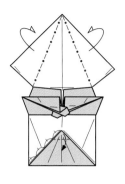

20 上面兩側往後做山摺,下面在圖示位置做谷摺。

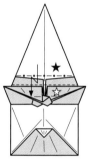

21 做階梯摺,讓★重疊在☆之上。

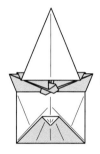

22 摺好的模樣。

改變方向

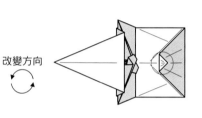

23 摺疊○內的部分。只將上面 1 張依照圖示摺疊,詳細圖示請看 24。

＊放大圖

24 放大後的模樣。

放大

25 整體依照圖示摺疊,做成立體狀。

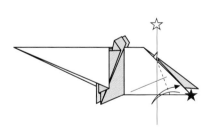

26 讓★對齊☆線般地壓出摺線。

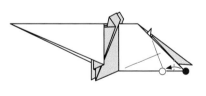

27 讓●對齊○般地壓出摺線。

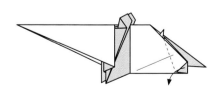

28 谷摺。

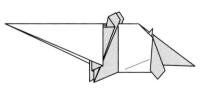

29 摺好的模樣。另一側的摺法也同 26 ～ 28。

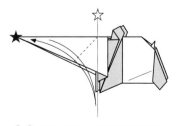

30 讓★對齊☆線般地壓出摺線。

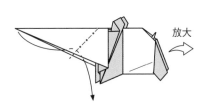

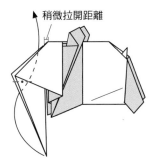

稍微拉開距離

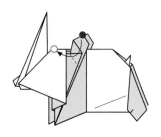

放大

**31** 以 30 壓出的摺線進行
向內壓摺。

**32** 依照圖示向內壓摺。

**33** 讓●對齊○般地摺疊。
背面的摺法也相同。

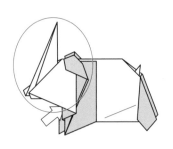

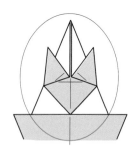

**34** 打開箭頭處，由下往上
看過去。

**35** 只將上面 1 張從☆處開始依照
粗線剪開，斜向進行谷摺。

**36** 剪開摺好的模樣。就這樣直接
摺回 33 的形狀。

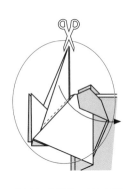

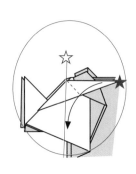

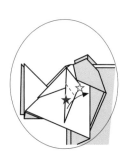

**37** 依照粗線剪開，斜向摺疊。
背面的摺法也相同。

**38** 讓★對齊☆線般地摺疊。

**39** 讓★對齊☆線般地摺疊。

放大

**40** 摺好的模樣。接著
摺疊小○內的部分。

**41** 讓★對齊☆線般地壓出
摺線，中間打開，摺成
42 的形狀。

**42** 中間打開，在圖示
位置進行谷摺。

**43** 只將上面 1 張依照粗線
剪開。

44 在 3 處做山摺。

45 眼睛完成了。另一側
也請參照 38 ～ 44，
以相同方法摺疊。

46 摺疊○內的部分。

47 一起壓出摺線（48 的
★）。

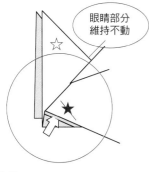

眼睛部分
維持不動

48 中間打開，直接將☆拉出來。

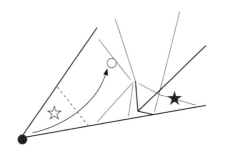

49 讓●對齊○般地進行谷摺。
確認 48 的★的位置。

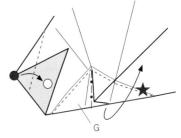

50 讓●對齊○般地稍微谷摺。
G 部分一起依照摺線往上摺。

51 直接壓住○部分，做成 52 的
形狀。另一側的摺法也同 46 ～
51。

52 直接進行谷摺。另一側的
摺法也相同。

53 中間打開，將角摺入內側，讓★
對齊☆線般地進行谷摺。另一側
的摺法也相同。

塗上黏膠

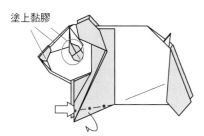

54 中間打開，稍微山摺後恢復原
狀。另一側的摺法也相同。眼
睛、鼻子、臉部的隙縫要以黏
膠固定。

55 下面稍微做山摺，以呈現出立
體感。另一側的摺法也相同。

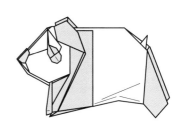

56 完成了。

# 海獅

紙張大小（和紙）
18cm×18cm…1張

hoto to_ p.26
改編_ 湯浅信江

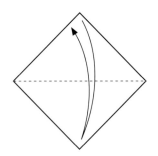

1　壓出摺線。

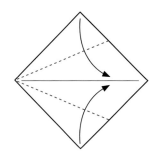

2　上下對齊中央線摺疊。

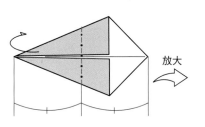

放大

3　對半做山摺。

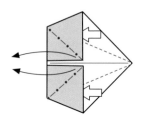

4　中間打開壓平。

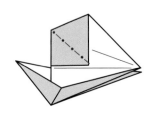

5　正在摺疊的模樣。上面的摺法
　　也相同。

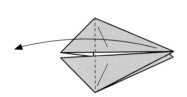

6　上面 1 張翻到左邊。

7　往上對摺。

8　對齊 A 線摺疊。背面的摺法
　　也相同。

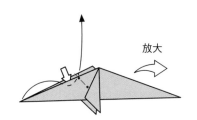

放大

9　壓出摺線，向內壓摺。

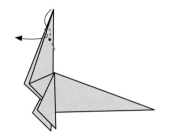

10　壓出摺線，向內壓摺。

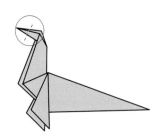

11　壓出摺線。

12　從下面看過去。
　　壓出摺線後打開。

68

13 依照 12 壓出的摺線摺疊。

14 往後山摺，做成 15 的形狀。

15 ☆部分壓出摺線，★部分做谷摺後使其立起。背面的摺法也相同。

16 依照粗線剪開。

17 ☆部分做谷摺，背面的摺法也相同。

18 ☆部分做谷摺，背面的摺法也相同。

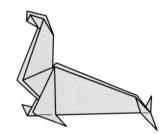

19 完成了。

---

# 圈圈

photo to_ p.26

紙張大小（和紙）
5cm×15cm…1張

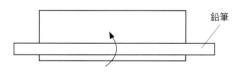

鉛筆

1 將鉛筆放在用紙上，從較長的一端開始捲起。

2 捲好的模樣。直接將鉛筆抽出來。

3 直接往下壓平。

4 從邊端開始做成圈狀。

5 將★插入☆內。

6 做成剛好的大小就完成了。

# 海豹

photo to_ p.26
原案_ 湯浅信江

紙張大小（和紙）
a　18cm×18cm…1張
b　17cm×17cm…1張

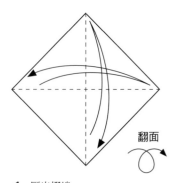

1　壓出摺線。

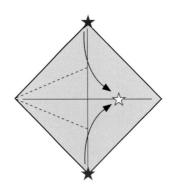

2　讓★對齊☆般地在圖示
　　位置進行谷摺。

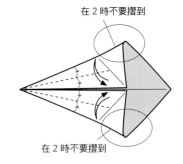

在2時不要摺到

在2時不要摺到

3　摺到1壓出的摺線為止，
　　壓出摺線後打開。

4　★部分的摺法也同2～3。

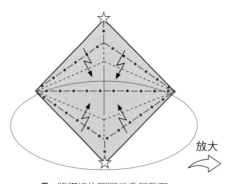

放大

5　將摺線依照圖示重新整理，
　　捏住☆處，兩側做階梯摺。

6　途中圖。摺好後將☆部分翻
　　到左邊。

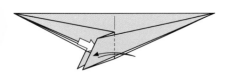

7　中間打開，在圖示位置壓出摺
　　線。背面的摺法也相同。

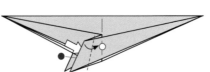

8　讓●對齊○線般地進行谷摺。

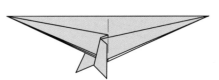

9　摺好的模樣。背面的摺法
　　也相同。

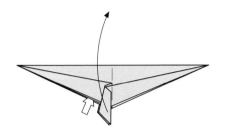

10 往上翻開。

約1cm

11 在圖示位置做出階梯摺後，
左端進行谷摺。

12 對摺。

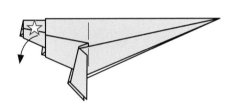

13 將☆部分稍微往下拉。

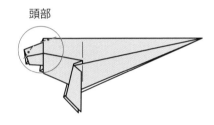

頭部

14 製作○內的頭部。

15 中間打開，將☆處向內壓摺，
★處稍微往內摺一點。

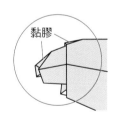

黏膠

16 內側以黏膠固定。

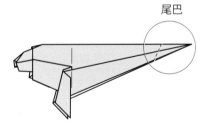

尾巴

17 製作○內的尾巴。

3cm
4cm

18 在圖示位置壓出摺線。

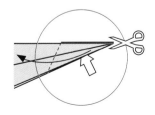

19 中間打開，依照粗線剪開後，
在18壓出的摺線上進行谷摺。
背面也同樣做谷摺。

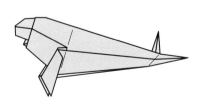

20 完成了。

# 海豚

photo to_ p.27
原案_ 湯浅信江

紙張大小（和紙）
15cm×15cm…1張

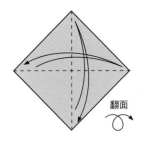

1 紙張正面朝上，
   壓出摺線。

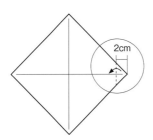

2 ○內的部分往內摺
   約 2cm。

3 2 摺好的部分不動，
   直接對半做山摺。

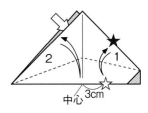

4 只將上面 1 張依照 1、2
   的順序壓出摺線。讓★與
   ☆對齊般地壓出 1 的摺線。

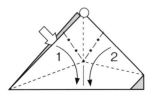

5 捏住○處，如摺線所示依照
   1、2 的順序摺疊。

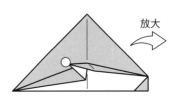

6 正在摺疊的模樣。

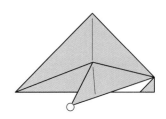

7 摺好的模樣。展開成 4 的
   形狀。

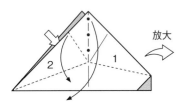

8 將摺線依照圖示重新整理，依
   照 1、2 的順序摺疊。背面的
   摺法也同 4 ～ 8。

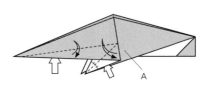

9 中間打開，各自只將上面 1 張
   壓出摺線。打開 A 部分。

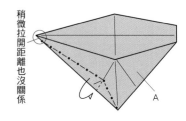

10 將摺線依照圖示重新整理，摺入
    內側，A 部分摺回到 9 的形狀。

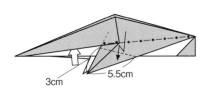

11 中間打開，在圖示位置做
    階梯摺。

12 摺好的模樣。背面的摺法
    也同 9 ～ 11。

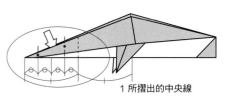

13 2 張一起在圖示位置壓出摺線，
    中間打開。

72

14 中間打開，從上面看過去的
模樣。在圖示位置做出階梯
摺後，進行谷摺。

15 對摺，摺回原狀。

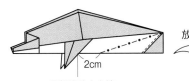

2cm
1 所摺出的中央線
放大

16 2 張一起在圖示位置壓出摺線，
先做山摺再做谷摺。

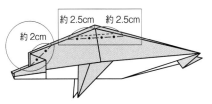

約 2.5cm　約 2.5cm
約 2cm

17 ○內的部分以山摺摺入內側，背
面的摺法也相同。□內的部分做
階梯摺，背面的摺法也相同。

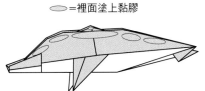

●=裡面塗上黏膠

18 背部以黏膠固定，但嘴巴和
尾鰭不要黏起來。

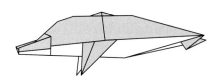

19 完成了。

# 泳圈

紙張大小（和紙）
5cm×5cm（2色）…6張

hoto to_ p.27
point lesson_ p.9
原案_ 渡部浩美

1 壓出摺線。

2 讓★對齊☆、●對齊○，
各自進行谷摺。

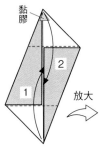

黏膠
放大

3 在圖示位置塗上黏膠，
依照 1、2 的順序摺疊。

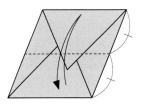

4 壓出摺線。

5 完成了。以相同方式做出 6 個零
件。組合時，要在○處以黏膠固
定。零件的組合法請參照 p.9。

# 貓頭鷹

紙張大小（和紙）
15cm×15cm⋯1張

photo to_ p.28
原案_ 湯浅信江

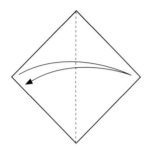

1 壓出摺線。

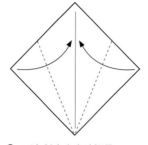

2 兩角對齊中央線摺疊。

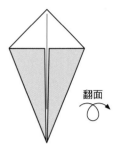

3 摺好的模樣。

翻面

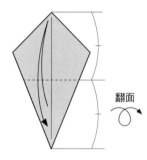

4 上下對摺，壓出摺線。

翻面

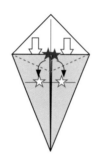

5 中間打開，兩側只將上面1張
的★對齊☆，進行谷摺。

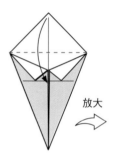

6 在圖示位置進行谷摺。

放大

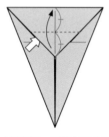

7 中間打開，只將上面1張
往上對摺。

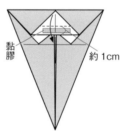

8 在圖示位置塗上黏膠後，
進行谷摺。

黏膠　　約1cm

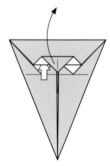

9 中間打開，直接往上翻開。

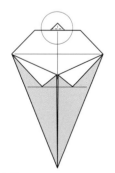

10 摺疊○內的部分。

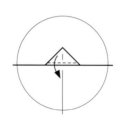

11 上面的三角形往
下谷摺。

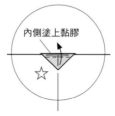

內側塗上黏膠

12 稍微拉開一點距離再往上
摺。☆部分要在圖示位置
以黏膠固定。

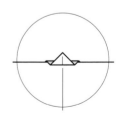

13 以黏膠固定好的模樣。

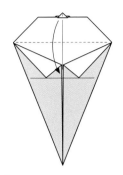

14 將 9 往上翻開的部分
恢復原狀。

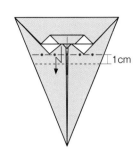

15 階梯摺。

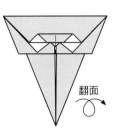

16 摺好的模樣。

翻面

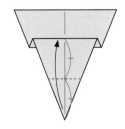

17 對摺。

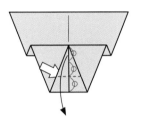

18 從中間打開，只將上面 1 張
在圖示位置摺疊。

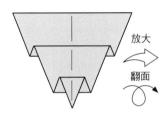

放大

翻面

19 摺好的模樣。

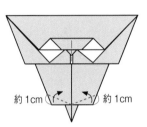

約 1cm    約 1cm

20 兩側都在圖示位置進行谷摺。

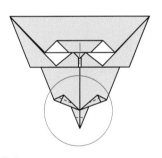

21 ○內的 3 處都進行谷摺。

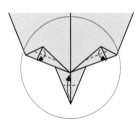

22 上面 2 處稍微摺成三角形，
下面約在中間對摺。

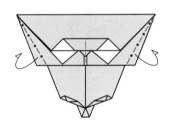

23 兩側做山摺。

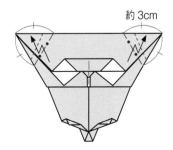

約 3cm

24 在圖示位置做階梯摺。

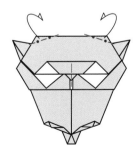

25 斜向山摺以消除尖角。

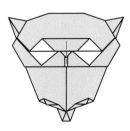

26 完成了。

# 天鵝

photo to_ p.29
改編_ 渡部浩美

紙張大小（和紙）
直徑23cm的圓形紙…1張
＊為了方便讀者理解，只在摺法圖的 1
保留蕾絲花邊，其餘省略。

1 壓出摺線。

2 朝向中心點對摺。

放大

翻面

3 摺好的模樣。

4 讓★對齊☆般地上下進行谷摺。

5 中間打開，讓★對齊☆般地
  上下進行谷摺。

翻面

6 摺好的模樣。

7 連同下面的紙張一起，
  對齊中央線摺疊。

放大

翻面

8 整體對半做山摺。

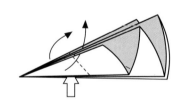

9 壓出摺線，一起向外翻摺。

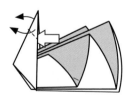

10 和 9 一樣向外翻摺。

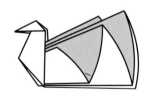

11 完成了。

# 樹木

紙張大小（和紙）
18cm×18cm…1張

photo to_ p.20

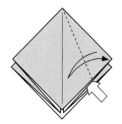

1 從四角摺開始，壓出摺線。

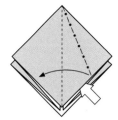

2 中間打開，依照摺線摺疊。

3 摺好的模樣。剩下 3 處的摺法也同 1、2。

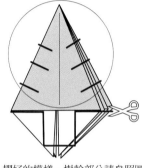

4 摺好的模樣。樹幹部分請參照圖示剪開。○內的部分剪開到距離中央線約一半的地方。

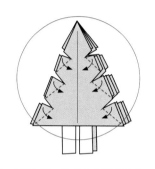

5 中間打開，將○內剪開的地方每一張都斜向進行谷摺。

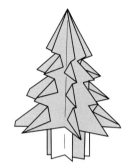

6 展開並整理好形狀就完成了。

---

# 雪的結晶

紙張大小（和紙）
18cm×9cm…1張

photo to_ p.21
point lesson_ p.8
原案_ 渡部浩美

1 對摺，壓出摺線。

2 再對摺，壓出摺線。

3 依照摺線摺疊。

4 整體對摺。

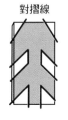

5 依照粗線剪開。稍微展開，做成 6 的形狀。

6 展開的模樣。將兩側的中心點往內擠壓，在★－★、☆－☆黏膠固定。

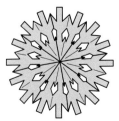

7 完成了。

# 橡樹果

photo to_ p.17
point lesson_ p.7
原案_ 湯浅信江

紙張大小（和紙）
果實　7.5cm×7.5cm…1張
殼斗　4cm×4cm…1張

**果實**

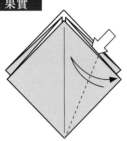

1　從四角摺開始，壓出摺線。

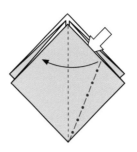

2　中間打開，依照摺線摺疊。

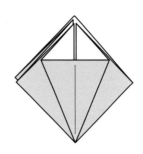

3　摺好的模樣。剩下3處的摺法也同1、2。

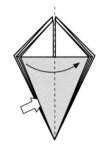

4　中間打開，只將上面1組翻到右邊。背面的摺法也相同。

5　中間打開，只將上面1張壓出摺線。

6　在圖示位置做捲摺。

放大

7　摺好的模樣。剩下3處的摺法也同5、6。

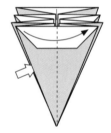

8　中間打開，只將上面1組翻到右邊。背面的摺法也相同。

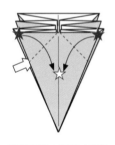

9　兩側都將★對齊☆般地進行谷摺。

10　摺好的模樣。剩下3處的摺法也相同。

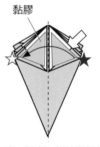

黏膠

11　讓★對齊☆般地進行谷摺，以黏膠固定。剩下3處的摺法也相同。

12　果實完成了。

**殼斗**

1　先摺出四角摺後，全部展開。

2　4個角朝向中心點做谷摺。

3　摺好的模樣。展開。

黏膠

4　讓★對齊☆般地做階梯摺，以黏膠固定。

78

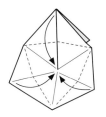

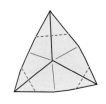

背面　　正面

5 依照 2 壓出的摺線進行
　谷摺。

6 尖角稍微往內摺。

7 殼斗摺好的模樣。
　和果實的組合法請參照 p.7。

---

# 骨頭

紙張大小（和紙）
5cm×3cm…3張

photo to_ p.12、13
原案_ 湯浅信江

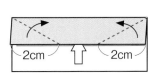

2cm　　2cm

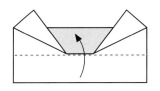

1 下面往上摺壓出摺線，上面往下做
　谷摺。

2 在圖示位置斜摺。

3 下面做谷摺，摺法同 2。

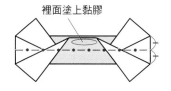

裡面塗上黏膠

正面

背面

4 裡面以黏膠固定後對半做山摺，
　壓出摺線。

5 完成了。製作 3 件同樣的紙片。

**組合法**

A

B

C

1 從背面依照骨頭 4 所壓出的摺線對摺，塗上黏膠後，將 A、B、C 各自的☆號（★-★、
　★-★、☆-☆）相互對齊黏合。

2 完成了。

## 製作方法 index

紙張的裁切法…p.5

　・使用直尺裁切時

　・使用紙型裁切時

上半身與下半身的組合法…p.5, 6

**作者：小林一夫**

1941年出生於東京・湯島。東京「御茶之水　摺紙會館」館長。內閣府認證NPO法人國際摺紙協會理事長。為安政5年（1858年）創業之和紙老店「湯島的小林」第4代社長。

致力於摺紙文化的普及與傳承，經常舉辦摺紙展示、開設摺紙教室、演講等。其活動範圍不僅限於日本，更遍及世界各國，在日本文化的介紹、國際交流上也不遺餘力。

近期著作有：《折り紙は泣いている》（愛育社）、《千代紙-CHIYOGAMI-》（角川ソフィア文庫）、《福を呼ぶおりがみ》、《花と蝶のおりがみ》（朝日新聞出版）等多數。

### 日文原著工作人員

書籍設計／林 瑞穗

攝影／原田 拳（作品）本間伸彥（用具＆材料・步驟）

造型／繪內友美

作品製作／湯淺信江 渡部浩美

摺紙圖製作／湯淺信江

編輯協力／田中たか子

步驟協力／湯淺信江 渡部浩美

企劃・編輯／E&G CREATES（薮 明子 木村明香里）

### 攝影協力

AWABEES　TEL 03-5786-1600

〒151-0051

東京都渋谷区千駄ヶ谷3-50-11 明星ビルディング5F

UTUWA　TEL 03-6447-0070

〒151-0051

東京都渋谷区千駄ヶ谷3-50-11 明星ビルディング1F

### 國家圖書館出版品預行編目資料

可愛動物隨手摺 = Cute animal origami/小林一夫作；賴純如譯. -- 二版. --

新北市：漢欣文化事業有限公司, 2022.12

80面；26x19公分. --（愛摺紙；22）

譯自：折り紙で作るかわいい動物

ISBN 978-957-686-851-1(平裝)

1.CST: 摺紙

972.1　　　　　　　　　　　　　111018538

愛摺紙 22

## 可愛動物隨手摺（暢銷版）

作　　者／小林一夫

譯　　者／賴純如

出　版　者／漢欣文化事業有限公司

地　　址／新北市板橋區板新路206號3樓

電　　話／02-8953-9611

傳　　真／02-8952-4084

郵撥帳號／05837599 漢欣文化事業有限公司

電子郵件／hsbookse@gmail.com

二版一刷／2022年12月

本書如有缺頁、破損或裝訂錯誤，請寄回更換